전시, 이렇게 만든다

박 우 찬

서울대학교 서양화과, 중앙대학교대학원 문화예술학과를 졸업. 현재, 경기도미술관 학예연구사로 근무하고 있으며 한국미술평론가협회 회원, 한국큐레이터협회 회원이다.

저서로는 서양미술사 속에는 서양미술이 있다. 한국미술사 속에는 한국미술이 있다. 전시 이렇게 만든다. 전시연출 이렇게 한다. 머리로 보는 그림 가슴으로 느끼는 그림, 미술은 이렇게 세상을 본다. 한권으로 읽는 청소년 서양미술사, 재미있게 읽는 어린이 서양미술사. 달리와 이상한 미술. 피카소의 세계로, 서양미술의 장르, 사과하나로 세상을 놀라게 해주겠다. 반 고흐 밤을 탐하다. 고흐와 돈 그리고 비즈니스, 화가의 눈을 알면 그림이 보인다. 미술시간에 영어공부하기, 미술 과학을 탐하다. 비주얼 세계무용사, 리얼하게 더 리얼하게, 추상 세상을 뒤집다. 동양의 눈 서양의 눈 등이 있다.

최 기 영

성균관대학교 미술학과 학사와 석사를 졸업하였으며, 국립현대미술관. 서울역사박물관을 거쳐 현재 경기도미술관 기획운영팀에서 대외협력사업 기획업무를 맡고 있다.

2012년부터 2015년까지 경기도미술관의 기획전시를 만들었으며, 2014년 아시아 공공기관으로는 처음으로 '거리의 미술 : Graffiti Art'를 기획하였다. 2015년부터 현재까지 동두천시, 시흥시, 성남시, 파주시(임진각), 평택시, 화성시 등 경기도 31개 시군을 대상으로 공공미술 프로젝트를 기획하고 있으며, 저서로는 Graffiti is Real(2016) 등이 있다.

전시, 이렇게 만든다

글쓴이 / 박우찬 · 최기영

1판 1쇄 발행 1998년 11월 19일
개정판 1쇄 발행 2018년 5월 14일

발행처 / 도서출판 재원
발행인 / 박덕흠
디자인 / 김재희

등록번호 / 제10-428호
등록일자 / 1990년 10월 24일

03007 서울시 종로구 진흥로 497-5(신영동)
전화 02.395.1266 팩스 02.396.1412
E-mail : jwpublish@naver.com
홈페이지: www.jaewonart.com

ⓒ 박우찬 · 최기영. 2018

ISBN 978-89-5575-192-5 93600

미술관 전시에서 스트리트 아트까지

전시, 이렇게 만든다

박우찬 · 최기영 지음

도서출판
재원

Preface

 1998년, 전시 현장에서 익힌 경험을 정리하여 ≪전시, 이렇게 만든다≫라는 책을 썼는데, 벌써 20여 년이 지났고 전시 환경도 많이 변했다. 전시의 대형화, 전시 인력의 전문화, 전시 전문회사의 출현, 국제 교류가 일상화되었다. 최근 전시와 관련하여 눈에 띠는 현상은 전시가 미술관이라는 한정된 공간에서 벗어나 거리, 건물 외벽, 요트장, 시장 등 도심 곳곳에서 진행되고 있다는 점이다. 어떻게 보면 오늘날 중요한 미술 이벤트는 전시장이 아닌 현실 공간에서 일어나고 있는 것이다.

 1982년, 프랑스 문화성은 조형미술 전문 행정부를 발족하여, 파리 전체를 '지붕 없는 미술관'으로 만드는 대규모 프로젝트를 수행하였다. 미술이 전시장을 벗어나 국가적인 사업, 지방자치단체의 문화사업, 마을 단위사업으로 확장 가능하게 된 계기가 되었다. 국내의 미술 환경도 크게 달라졌다. 지방자치단체들이 공공미술, 거리예술과 같은 외부 전시에 대해 눈을 뜨기 시작했다. 삶의 질을 높이고 주민들의 문화예술 향수 기회를 향상시키기 위해서는 더 이상 미술관 내부에만 머물러서는 안된다는 것을 깨달은 것이다. 이러한 경향에 힘입어 최근 지방자치단체들과 전문 전시 조직이 협력하여 곳곳에서 그래피티, 거리예술, 라이팅 아트, 마을재생 등 다양한 공공미술 사업을 추진해나가고 있다.

 전시장에서 개최되는 전시의 경우 규모나 내용은 달라졌지만, 전시의 방식이 크게 달라진 것은 아니다. 그러나 외부에서 진행되는 그래피티, 거리예술, 라이팅 아트, 공공미술 프로젝트의 경우에는 사정이 좀 다르다. 외부 전시 기획의 경우 전시장과는 다른 환경, 특히 관련 법규(건축조형물법, 도로법, 옥외광고법, 고도제한, 토지사용허가권, 도로점유 허가, 건축법 등)에 유의해야한다. 그와 함께 작품이 설치될 지역민들과 예술적 공감대도 이끌어내야 한다. 공공미술 프로젝트는 단순히 어느 지역에 예술작품 하나를 설치하는 행위가 아니다. 외부 전시 기획에서는 대중성이라는 부분을 충분히 검토하고 진행해야 한다. 그렇지 않으면 예술 작품이 아니라 흉물로 남을 수도 있다.

 벌써 오래 전부터 현대미술의 가장 중요한 활동들이 미술관 밖에서 이루어지고 있었다. 스트리트아트, 공공미술 등이 그것이다. 미술관은 그런 활동들을 애써 외면해 왔다. 여러 가지 이유가 있었을 것이다. 미술관이 그런 활동들을 담아내기에 적당한 장소가 아니라는 이유가 있었을 것이고, 표현형식이 거칠어 전통적인 예술관에 부합하지 않는다는 것도 이유 중의 하나였을 것이다. 그러나 더 이상 거리 예술을 사회에 대한 반항이나 의미 없는 행위들로 덮어버릴 수가 없다. 그것은 우리시대를 가장 잘 표현하는 예술이기 때문이다.

 앞으로의 펼쳐질 주요한 예술 활동은 전시장이라는 공간 보다는 거리, 시장, 마을에서 이루어질 가능성이 크다. 이러한 현실에서 이 책은 전통적 전시에 대한 지식과 새로이 떠오른 외부 기획 전시에 대한 정보를 전달하고자 한다.

2 0 1 8 . 5

박 우 찬 · 최 기 영

Contents

C O N T E N T S · 목 차

전시진열·개막행사, 이렇게 한다
1. 공간구성 2. 관람동선 3. 공간구획 4. 전시 보조물
5. 전시장 정리 6. 작품이동 및 설치 7. 전시조명
8. 개막행사 ·초대장 발송 ·개막행사 ·테이프 컷팅 ·전시작품 소개 ·리셉션
9. 입장권 판매

교육 프로그램, 이렇게 한다
1. 갤러리 토크 2. 강연회 3. 작가와의 만남, 작가 사인회

전시관리·철거, 이렇게 한다
1. 인력관리 ·전시요원 ·안내원 ·입장객 관리
2. 작품관리 ·작품배치도 ·작품상태 관리서 ·인제책 및 기타 안전설비
3. 사고처리 ·작품도난 ·작품파손
4. 홍보관리 5. 영수증 및 자료관리 6. 전시철거·반출
7. 정산 ·문예진흥기금 ·제세금납부

전시평가, 이렇게 한다
1. 관객 분석 2. 입장료 분석 3. 예산 수지 분석
4. 홍보 분석 5. 기타 분석

Ⅱ. 외부 기획 전시, 이렇게 한다.

주민참여형 전시·기획주도형 전시

기획 의뢰·사업 검토·제안 협의·작가 선정·실행 보고·사업 실행·
중간보고·보완 수정·결과 보고 ·정산 보고

후 기

참고 서적

Exhibition

Ⅰ. 전시, 이렇게 만든다.

1장 전시란 무엇인가?

전시, 왜 하는가? - 전시의 기능

전시는 작품의 내용과 가치를 사람들에게 전달하기 위하여 행해진다. 작품판매나 교육, 홍보 등 여러 가지 이유로 전시가 개최되지만 작품의 내용과 의미를 관객에게 전달하고, 그 가치를 이해시키는 것이 전시의 가장 중요한 기능이다.

전시는 작품을 한 자리에 모아 관객에게 효과적으로만 보여주면 되는 단순한 활동이 아니다. 전시는 그 이상의 의미가 있다. 전시는 작품과 관객이 정신적 교류를 통해 만들어내는 한편의 드라마이다.

전시란 작품과 관객이 나누는 정신적 교류활동이다

전시, 어떻게 이루어졌나? - 전시의 구성

전시는 크게 작가가 만들어낸 작품과 작품을 연구 분석하는 전시조직, 작품이 진열되는 전시장 그리고 작품을 관람하는 관객으로 이루어져 있다.

전시란 작품, 조직, 전시장, 관객이라는 네 가지 요소들이 서로 유기적으로 작용하며 만들어지는 복합적인 활동이다.

전시의 구성요소 및 작용

1. 작품

작품은 전시를 구성하는 출발점이다. 작품이 없다면 전시 자체가 성립될 수 없다. 작품은 전시의 상품이다. 다른 것들이 아무리 좋아도 상품인 작품 자체가 매력이 없다면 전시는 사람들의 관심을 끌 수가 없다.

작품은 전시의 상품이다. 매력 없는 상품으로는 관객의 관심을 끌지 못한다

2. 전시조직

작품만 확보되었다고 해서 전시의 모든 문제가 해결된 것은 아니다. 작품을 연구·분석하고 거기에 의미를 부여하는 전시조직이 필요하다. 일반적으로 전시조직이란 전시 전체를 통괄하는 큐레이터와 교육담당자, 인쇄물제작 담당자, 전시디자이너, 홍보담당자 등으로 이루어진다.

3. 공간

전시공간은 작품이 진열되는 장소이며 관람객과 작품이 실제적으로 접촉하는 장소이다. 전시공간이란 단순한 물리적 공간이 아니라 관객과 작품이 만나 정신적 교류를 나누는 특별한 장소이다.

4. 관객

아무리 평가가 좋은 전시라도 관객이 찾아오지 않는다면 그 전시회는 의미가 없다. 관객이 없는 전시란 성립은 될 수 있어도 그것은 전혀 가치가 없다.

전시는 관객에게 보여주기 위하여 개최되는 것이다

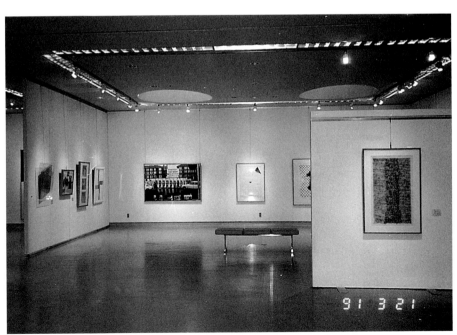

전시장의 조건은 전시될 작품의 수와 크기, 종류까지도 영향을 미친다

전시, 어떻게 만드나? - 전시의 제작

전시란, 그 목적 및 성격, 규모 등에 따라 다양한 형식이 있기 때문에 어느 하나의 형식으로서 모든 전시를 설명할 수는 없다. 그렇지만 전시란 일반적으로 기획→ 전개→ 전시→ 관리→ 철거→ 평가라는 일련의 과정을 통하여 제작이 된다.

위의 도표는 전시를 쉽게 이해시키기 위해 개략적으로 정의된 도표일 뿐이다. 실제

전시의 제작 과정

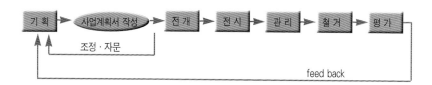

전시는 이렇게 간단한 작업이 아니다. 전시는 수많은 업무들로 이루어진 매우 복잡한 작업이다.

Exhibition

2장 전시 기획

전시 기획, 이렇게 한다

전시는 기획으로부터 시작된다. 기획은 여러 측면의 투자에 대한 충분한 사전 검토와 방향설정을 합리적이고 창조적으로 구상해 보는 과정이다. 기획을 구체화하기 위해서는 '왜 이 전시를 하는가?' '무엇을 전시하는가?' '어디서 할 것인가?' '언제 하는가?' '어떻게 할 것인가?' 등에 대한 충분한 검토가 선행되어야만 한다.

만족할 만한 자료를 원한다면 직접 현장을 방문해야 한다. 96년 〈문자의 세계전〉 개최를 위해 독일을 방문한 필자

다양한 주제로 개최되는 각종 전시회들

1. 주제의 설정

기획은 무엇을 보여줄 것인가, 즉 주제의 설정으로부터 시작이 된다. 주제의 설정에는 아무런 제한은 없다. 미술과 관련된 모든 것이 주제가 될 수 있다. 주제의 결정은 전적으로 전시 조직자의 소관이지만 일반적으로 주제는 의미가 있어야 하고 실현가능성이 있어야 한다. 아무리 아이디어가 좋아도 실현할 수 없는 것이라면 그것은 전시가 아니라 아이디어일 뿐이다.

2. 자료의 수집 및 정리

주제가 결정되었으면 자료의 수집에 들어간다. 카탈로그나 논문, 작가 및 작품관련 자료, 슬라이드 필름 등 전시에 관련된 모든 자료가 수집의 대상이다. 자료의 수집은 단순히 미술관 소장품의 검색 정도로서 가능한 일이 아니다. 그 정도의 노력으로는 원하는 정보를 얻을 수가 없다. 직접 소장처나 관련인사를 방문해야 겨우 만족할 만한 성과

〈칸딘스키와 러시아 아방가르드전〉을 위해 수집된 각종 자료들

를 얻을 수 있다.

그리고 수집된 자료는 어느 때고 원하는 목적에 따라 사용할 수 있도록 체계적으로 정리되어야 한다. 자료 정리가 이루어져야만 뒤이어 해야 할 수많은 전시업무를 효과적으로 처리할 수가 있다.

자료 정리시 전시와 관련된 인사나 기관들의 연락처는 별도로 관리하는 일이 필요하다. 대개 전시관련자들과는 전시 시작부터 종료시까지 전시협조를 위해 수시로 연락을 취해야 하기 때문이다.

〈교과서 미술전〉의 전시관련자 연락처

No	이 름	기 관	관련업무	연 락 처
1	이경아	문화일보사 사업부(공동주최)	전시홍보	3216-7120
2	윤동순	예진스튜디오	사진인화	587-7750
3	이미숙	예술의전당 홍보부	전시보도	751-9287
4	이명옥	갤러리사비나(공동주최)	작가선정, 전시공동진행	736-4371
5	성영곤	한국아트체인디자이너	도록제작	523-8651
·	·	·		·
·	·	·		·
·	·	·		·
50	김필연	필디자인 대표	전시보조물제작	525-1453

유명작품을 대여하지 못하는 이유는 천문학적인 사업
비용 때문이다

3. 전시규모의 결정

전시는 아이디어로부터 출발을 하지만 전시는 단순히 아이디어가 아니다. 전시는 현실이다. 전시는 정해진 시간, 정해진 장소, 정해진 비용으로 실행되기 때문이다. 일반적으로 전시의 규모는 전시장의 크기, 사업경비, 사업성, 추진조직의 인적구성 등과 같은 여러 가지 조건에 의해 결정이 된다.

전시 기획자의 입장에서는 보다 많은, 그리고 훌륭한 작품들을 보여주면 좋겠지만 현실적인 문제들이 있다. 많은 걸림돌 중에서 우선 작품가격에 따른 보험료의 문제를 보자. 세계적인 작가의 작품 가격은 한 점에 보통 수십억원, 수백억원이나 된다. 다 빈치나 고흐의 원작을 전시하지 못하는 이유도 따지고 보면 천문학적인 보험료 및 제반비용 때문이다.

4. 사업성의 결정

오늘날 전시에서 사업성은 중요한 전시결정의 요소가 되었다. 그것은 더 이상 전시가 단순히 교양증대를 위한 문화보급사업에서 벗어났음을 의미한다. 우선 과거에 비해 사업의 규모가 크게 변하였다. 좀 볼거리가 있는 전시일 경우 적게는 수억, 많게는 수십억원이 투자된다. 그러다보니 사업성을 잘못 판단하면 전시주최측은 기업 파산까지 감수해야 한다.

최근에 개최된 〈고대이집트 문명전〉이나 〈폼페이 최후의 날 유물전〉, 〈중국 문화대전〉의 경우 사업경비가 20억~30억원에 이른다. 전시를 유치했던 일부 주관사는 누적된 부채로 결국 부도를 내었다. 여러 가지 이유가 있었겠지만 그 중 하나가 사업성을 잘못 평가한 결과이다.

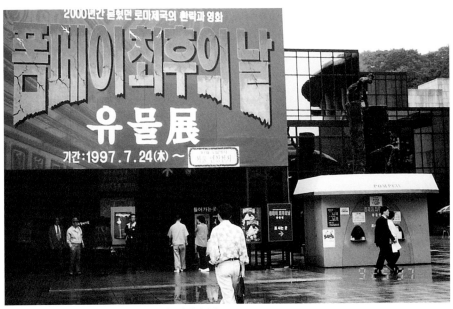
흥행을 목적으로 막대한 비용을 들여 개최되는 최근의 대형전시들

사업성을 판단할 때 우선 고려할 점은 전시시장의 규모이다. 전술한 3개의 대형전시의 서울전시 입장객은 최저 220,000명에서 최대 350,000명이었고, 입장수입은 10억에서 20억원 정도였다. 물론 입장료 이외에 부대행사 및 협찬 등의 수입도 있지만 입장객의 규모로 사업성에 대한 거시적인 판단을 내릴 수는 있다.

무작정 앞뒤 계산없이 대규모의 전시사업을 진행할 경우 실패할 수 밖에 없다. 사업성을 목적으로 개최되는 전시는 전시시장의 규모, 주관객층의 성향 등 전시관련 조건들을 면밀히 분석한 후 추진되어야 한다.

5. 제목의 결정

전시의 제목은 전시의 성패에 중요한 역할을 한다. 전시는 제목만 들어도 그 전시의 내용을 이해할 수 있어야 한다. 〈고대이집트 문명전〉이나 〈중국 문화대전〉, 〈폼페이 최후의 날〉과 같이 제목은 무엇을 보여주고자 하는 것인지가 명확해야 한다.

개념적이거나 관념적인 용어는 전시제목으로는 피하는 것이 좋다. 이해하기 어려운 제목 때문에 전시내용을 설명하는데 많은 시간을 허비한다면 성공적인 전시를 수행하기가 어려울 것이다.

제목은 누구나 알 수 있는 일반적인 용어를 선택하는 것이 좋다. 그러면서도 진부하지 않는 용어를 사용해야 한다. 진부한 용어로는 사람들의 관심을 끌지 못한다.

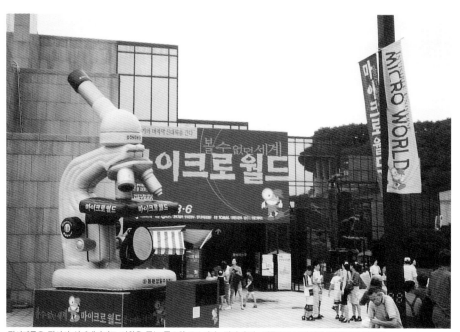

전시제목은 전시의 성패에까지도 영향을 주는 중요한 요소이다. 전시 초반, 제목으로 고전했던 〈마이크로 월드전〉

6. 작품선정 및 목록작성

전시의 규모가 결정되었으면 전시될 작품을 선정한다. 작품의 선정은 전시의 취지에

위원회제도는 전문성을 살린다는 장점과 진행의
일관성 유지가 어렵다는 단점을 동시에 지니고 있다

따라 큐레이터가 직접 선정하거나 필요하다면 관련 분야의 전문가로 구성된 별도 위원
회를 조직하여 선정하기도 한다.

일반적으로 광주비엔날레와 같은 대규모의 전시를 추진할 경우 위원회나 커미셔너와
같은 제도를 두는 경우가 있다. 위원회나 커미셔너 제도는 전문가의 도움을 받을수 있
다는 장점은 있으나 사업에 대한 책임이나 진행의 일관성 유지가 어렵다는 단점도 동시
에 지니고 있다.

작품의 선정은 전시의 내용과 성격을 결정하는 중요한 일이므로 개인적인 친분관계나
호감에 얽매여서는 안된다. 전시될 작품은 사업의 취지와 객관적인 선정기준에 입각하
여 공정하게 선정되어야 한다.

작품선정이 끝나면 작품목록을 작성한다. 목록작성의 생명은 정확성에 있다. 작품목
록은 전시홍보나 작품통관, 카탈로그 제작 등 전시의 모든 과정과 연계가 되어 있으므
로 처음 목록을 만들 때부터 신경을 써서 작성하여야 한다. 일반적으로 작품목록에는
작가명, 작품제목, 제작년도, 크기, 재료, 소장처, 가격 등의 내용을 기입한다. 작품의
목록은 가능한 한 작품에 관한 많은 정보를 한 눈에 파악할 수 있도록 작성하여야 한
다. 정보가 분산되어 있으면 자료를 찾는데 쓸데없는 시간을 낭비하게 된다.

작품에 대한 더 많은 정보가 필요하면 별지에 기록하여 첨부하고, 국제전의 경우나
추후 외국과의 업무를 고려하여 영문으로 병기하면 유용하게 사용할 수 있다.

〈칸딘스키와 러시아 아방가르드전〉의 작품내역서

번호 NO	이 름 Artist	제 목 (제작년도) Title (Year)	크기(Cm) Size	분야 Genre	재 료 Medium	소 장 처 Owner	가 격 Price($)
1	알트만 Altman N.I	형이상학적 회화 1919 Material Paintiny	84x62	회화 Painting	유화 Oil on Canvas	러시아국립미술관 Russian State Museum	$70,000
2	곤차로바 Goncharova N.S	화실에서 1907-8 In Artist's Studio	109x97	회화 Painting	유화 Oil on Canvas	러시아국립미술관 Russian State Museum	$100,000
3	칸딘스키 Kandinsky V.V	즉흥.4 1909 Improvization.4	108x158	회화 Painting	유화 Oil on Canvas	러시아국립미술관 Russian State Museum	$400,000
4	칸딘스키 Kandinsky V.V	즉흥.209 1917 Improvization209	63x67	회화 Painting	유화 Oil on Canvas	러시아국립미술관 Russian State Museum	$450,000
5	말레비치 Malevich K.S	절대주의 1916 Suprematism	80x80	회화 Painting	유화 Oil on Canvas	러시아국립미술관 Russian State Museum	$400,000
86	필로노프 Pilonov P.N	동물 1930 Animals	67x91	회화 Painting	유화 Oil on Canvas	러시아국립미술관 Russian State Museum	$100,000

예나 지금이나 학생층은 전시의 주관객층이다

97년 초, 중, 고생들의 여름방학을 겨냥하여 개최되었던 〈교과서 미술전〉은 사업수지, 관객동원, 전시평가 등 모든 면에서 좋은 성과를 얻었다

7. 주관객층의 설정 및 전시 시기

전시는 불특정 다수인을 대상으로 시행되지만, 홍보효과의 극대화와 전시 마케팅을 위해 주관객층을 설정하는 것이 유리하다. 주관객층의 설정과 함께 전시개최 시기도 또한 전시 결정의 주요한 요소이다. 최근 전시조직측이 가장 선호하는 시기는 많은 학생들이 찾아오는 방학기간이다.

전시 시기의 결정에서 고려해야 하는 중요한 또 하나의 요소는 동기간에 다른 곳에서 어떤 전시가 있느냐 하는 문제이다. 전시 시기를 잘못 결정하면 좋은 전시라도 빛을 보지 못하는 수가 있다.

8. 입장료의 결정

단순해 보이지만 입장료의 결정은 쉬운 일이 아니다. 입장료의 결정은 단순히 투자와 산출의 함수로서 결정할 수 있는 문제가 아니기 때문이다. 투자비를 무조건 가격에 포함할 경우 가격이 지나치게 높게 책정되어 관객이 외면할 우려가 있다. 가격은 주관객층의 구매력 및 작품의 질, 사업경비, 사회적인 분위기 등을 종합적으로 고려하여 결정하여야 한다.

9. 사업계획서 작성

기획은 사업계획서의 작성으로 완성이 된다. 전시의 규모나 작품선정, 사업성, 입장료, 전시제목 등이 결정되었으면 사업계획서를 작성한다. 특별한 사업계획서의 형식이 있는 것은 아니다. 일반적으로 사업계획서는 전시의 취지와 전시개요, 전시구성, 전시조직, 사업경비, 추진일정 등의 순서로 정리를 한다.

98년 개최된 〈레오나르도 다 빈치전〉은 다 빈치라는 미술사에서 가장 인지도가 높은 작가의 작품을 전시하고도, 지나치게 높은 입장료 때문에 관객유치에 많은 어려움을 겪었다

사업계획서의 표지

전시 취지 및 기대효과

"왜 이 전시를 해야 하는지?"의 배경과 당위성, 전시로 인한 기대효과 등을 기재한다. 물론 전시결정의 중요한 요소는 사업성이지만 사업을 할 것이냐, 안 할 것이냐는 전시취지 및 기대효과에서 결정된다고 해도 과언이 아니다. 해도 그만, 안해도 그만인 전시라면 할 이유가 없을 것이다.

97년 개최되었던 〈교과서 미술전〉의 전시취지를 살펴보자.

… 이번 전시회에는 현재 초, 중·고등학교에서 사용하는 40여권의 미술교과서에 실린 미술작품 중 교육적 효과가 큰 90여점을 전시합니다. 그 동안 미술 교과서에서만 보던 작품들과의 거리감을 줄이고 학생들이 미술의 세계에 친숙해질 수 있도록 돕고자 하는 것이 이번 전시회의 가장 큰 목적입니다. 나아가 이번 전시회는 일반인들에게도 학생시절의 향수를 불러일으킬 수 있는 좋은 기회가 되리라고 생각합니다…

전시개요

전시개요는 6하 원칙(언제, 어디서, 누가, 무엇을, 얼마의 비용으로, 어떻게)에 따라 작성하고 긴 설명이 필요하면 별도의 자료를 작성하여 사업계획서 뒷부분에 첨부한다.

〈칸딘스키와 러시아 아방가르드전〉의 전시개요

일　　시 : 1995년 4월 11일 - 5월 23일 (언제)

장　　소 : 예술의전당 미술관 1, 2전시실 (어디서)

주　　최 : 예술의전당, 조선일보사, MBC문화방송 (누가)

주　　관 : 서울커뮤니케이션스그룹(SECO) (누가)

후　　원 : 문화체육부, 러시아문화성, 주한러시아대사관, '95 미술의 해 조직위원회

전시작품 : 20세기초 러시아 현대미술 86점 (작품내역은 별도 첨부) (무엇을)

출품작가 : 칸딘스키 외 28명 (작가내역은 별도 첨부)

사업경비 : 3억 2천만원 (내역은 별도 첨부) (얼마의 비용으로)

부대행사 : 강연회, 러시아 특별음악회 (무엇을)

추진방법 (어떻게 진행하는가)

전시를 단독으로 진행할 것인지 또는 공동으로 진행할 것인지? 전시경비는 어떻게 조달할 것인지? 공동진행을 하게 되면 공동주최사 간의 역할은 어떻게 분담할 것인지? 홍보는 어떤 방법으로 할 것인지?… 전시진행 전반에 대한 추진방법을 설명한다.

〈칸딘스키와 러시아 아방가르드전〉의 추진방법

전시진행 : 예술의전당, 러시아문화성, SECO가 공동으로 진행

경비조달 : 예술의전당과 SECO가 분담

수입금배분 : 수입금은 지출 경비의 비율에 따라 분배

작가선정 : 예술의전당과 러시아문화성이 공동으로 선정

작품수집 : 러시아문화성내 해외전시국

작품포장/작품운송 : 러시아 내에서는 러시아문화성이, 한국 내에서는 예술의전당이 담당

작품진열 : 예술의전당과 러시아문화성이 공동으로 진행

작품관리 : 러시아 내에서는 러시아문화성이, 한국 내에서는 예술의전당이 담당

전시홍보 : 신문 및 방송 1개사와 공동추진

인쇄물제작 : 도록 1종, 포스터 2종, 전단 1종, 달력 2종 등 제작

기념품제작 : 티셔츠, 스카프, 머그잔, 아트포스터 등 제작

개막행사, 부대행사 등은 별도 계획서 작성후 진행

전시구성 (무엇을 전시하는가)

전시에 소개될 작품들과 작품이 진열될 전시장의 구성을 설명한다.

전시조직 (누가 하는가)

전시를 추진하는데 있어 정형화된 전시조직이란 없다. 전시조직은 전시의 규모나 전시경비 등 전시의 제반사정을 고려하여 구성한다.

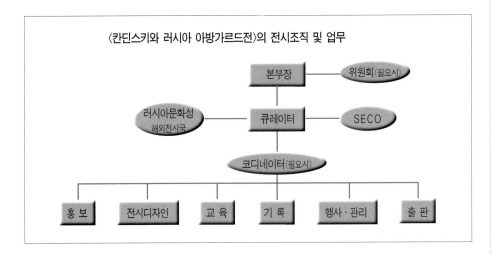

〈칸딘스키와 러시아 아방가르드전〉의 전시조직 및 업무

큐레이터 : 전시계획수립, 작가 및 작품 선정, 전시 총괄진행

홍보 : 보도자료제작, 언론 및 학교 홍보

전시 디자인 : 작품진열, 전시보조물제작 및 설치

교육 : 갤러리토크, 강연회 진행

기록 : 작품의 상태 확인, 작품 접수, 반출

행사 · 관리 : 개막행사진행, 전시품 및 전시장관리, 안내

출판 : 전시관련 인쇄물 제작

러시아문화성 : 러시아내 작품수집, 작품포장, 운송, 작품진열

SECO : 러시아 관계자 초빙, 통역, 전시 마케팅

추진일정 (어떤 일정으로 진행하는가)

전시는 시간과의 싸움이다. 아무리 잘해도 정해진 시간 내에 전시를 끝내지 못한다면 아무런 의미가 없다. 전시일정표는 업무량과 전시보조물 제작의 난이도 등을 고려하여 작성한다.

〈중국문화대전〉의 전시장 구성 및 전시작품

〈칸딘스키와 러시아 아방가르드전〉의 주요 전시추진 일정

업 무	1994년			1995년							
	10	11	12	1	2	3	4	5	6	7	8
해외출장(94. 11. 12-11. 20)		—									
자료수집(94. 10-12. 30)	——	——	—								
계약체결(94. 12. 30일까지)	—	——	—								
작품선정(94. 12. 15-1. 10)			—	—							
사업계획서작성(95. 1. 30일까지)				—							
공동주최사선정(94. 12-95. 2)			—	—	—						
전시협찬(95. 1월-3)				—	—	—					
작품수집(95. 1. 10-2. 20)				—	—						
작품운송(95. 4. 3-4. 6)							-				
작품통관(95. 4. 6)							-				

인쇄물제작(95.3.10일까지)	—
러시아측관계자입국(95.4.6-4.20)	—
전시보조물제작(95.2.20-3.10)	—
보도자료배포(95.3.15-3.20)	—
기자간담회개최(95.3.20)	—
작품진열(95.4.7-4.10)	—
전시개막(95.4.11)	—
전시(95.4.11-5.23)	—
미술교사특별강연회(95.4.12-4.14)	—
러시아음악공연(95.4.15)	—
부산전시개최(95.6.1-6.20)	—
대구전시개최(95.7.1-7.30)	—
작품반출(95.7.30일까지)	—
결과보고(95.8.5일까지)	—

주요 일정표를 보면 간단해 보이지만 전시는 수백 가지 일들로 이루어진 복잡한 활동이다. 전시를 총괄하는 큐레이터는 전시총괄표를 만들어 업무의 진행을 항상 확인하고 관리하여야만 차질 없이 전시를 수행할 수가 있다.

사업경비 및 수입 (얼마를 투자하고 얼마를 버는가)

전시에 얼마의 경비가 소요되고 얼마의 수입이 예상되는지 산출내역을 근거로 예산계획을 수립한다.

〈칸딘스키와 러시아 아방가르드전〉의 예상 수입

구 분	항 목	세 부 항 목	금 액 / 산출내역(단위:원)	비 고
수입	입장수입		100,000,000	
		일 반	48,000,000 / 3,000X500명x40일	
		학 생	32,000,000 / 2,000X400명X40일	
		특별권	20,000,000 / 20,000X1,000명	
	협 찬	기업협찬	150,000,000	
	인쇄물 판매		50,000,000	
		카탈로그	40,000,000 / 20,000X2,000부	
		소책자	10,000,000 / 5,000X2,000부	
	기 타	지방전시대여료	50,000,000 / 25,000,000X2곳	대구, 부산 전시개최권료
	계		350,000,000	

〈칸딘스키와 러시아 아방가르드전〉의 지출 경비

구분	항 목	세 부 항 목	금 액 / 산출내역(단위:원)	비 고
경비	여비	해외출장비	4,050,000 / $2,500x2명	
		러시아관계자	2,481,000 / $50x7일	항공료는 러시아측 부담
	전시보조물	현수막	1,500,000 / 500,000x3개	
		육교현판	10,000,000 / 1,000,000x10개소	
		설명판	3,000,000 / 300,000x10개	
		명제표	1,000,000 / 10,000x100개	
		배너	2,000,000 / 50,000x40개	
		사인물	1,000,000 / 100,000x10개	
	작품운송	국내운송(김포-서울)	8,000,000 / 4,000,000x2회	작품해포, 재포장비 포함
		해외운송(모스크바-서울)	50,000,000 / 25,000,000x2회	
	인쇄물	원고료	4,500,000 / 10,000x150장x3명	
		번역료	4,500,000 / 10,000x450장	
		편집디자인료	3,000,000 / 30,000,000x0.1%	
		카탈로그	30,000,000 / 10,000x3,000부	
		포스터	4,000,000 / 2,000x2,000부	
		소책자	12,500,000 / 2,500x5,000부	
		전단	5,000,000 / 100x50,000부	
		달력(대)	20,000,000 / 10,000x2,000부	
		달력(소)	6,000,000 / 3,000x2,000부	
		초대장	500,000 / 250x2,000부	
		입장권	5,000,000 / 50x100,000부	초대권 포함
	보험	작품보험	100,000,000 /	
	통신	자료발송	3,000,000 / 300x10,000부	
		초청장발송	300,000 / 150x2,000부	
	사업진행	자료수집	1,000,000 / 250,000원x4회	
		전시진행	500,000 /	
		리셉션	1,000,000 / 20,000x500명	
		기자간담회	500,000 / 20,000x25명	
		전시진행간담회	600,000 / 200,000x3회	
	소모품	소모품	500,000 /	
		특수안전장치	5,000,000 / 5,000,000x1식	
	인건비	전시안내원	8,000,000 / 20,000x10명x40일	
		청원경찰	4,000,000 / 50,000x2명x40일	
		작품반출입요원	1,500,000 / 30,000x5명x10일	
		전시보조	1,800,000 / 30,000x1명x60일	
	기타	문예진흥기금	10,000,000 / 100,000,000x0.1%	
		계	315,731,000	대관료, 관리자 인건비, 사무실 관리비 등 제외

전시취지에서부터 사업경비까지를 하나로 묶은 것이 사업계획서이다. 사업의 성패는 사업계획서를 얼마만큼 잘 만들었느냐에 의해 결정된다고 해도 과언이 아니다. 그만큼 사업계획서는 중요하다. 사업계획서는 협찬이나 후원, 공동주최사 등에 제안을 할 때도 반드시 필요하므로 정확하고 성의있게 만들어야 한다. 사업계획서의 작성시 표지나 자료의 첨부에도 세심한 배려가 요구된다.

Exhibition

3장 전시 전개

전시 전개, 이렇게 한다

기획 단계가 무엇을 보여줄 것인가를 계획하고 결정하는 단계라면, 전개 단계는 기획 단계에서 설정한 목표들을 구체적으로 실현해가는 단계이다. 물론 기획이 중요하지만 실제 계획서 그대로 진행되는 전시는 하나도 없다. 진행하는 과정에서 수많은 시행착오가 발생하게 된다. 전개 단계는 진행과정에서 발생한 시행착오를 수정해가는 단계이기도 하다.

1. 사업 제안

전시주최측이 전시에 관련된 모든 업무를 처음부터 끝까지 진행할 수도 있다. 그러나 요즘같이 다원화된 사회에서 모든 것을 혼자 처리한다는 것은 비효율적일 뿐 아니라 비경제적이다. 전시의 효율적인 추진과 경비절감 등을 위해서 가능하다면 전시를 같이 진행할 공동주최자를 찾는 것이 좋다. 공동주최의 대상은 주로 언론사나 기획사이고 제안의 주내용은 사업경비의 분담이나 전시 홍보이다.

수 신 : MBC 문화방송 사장님
발 신 : 예술의전당 사장
제 목 : 〈칸딘스키와 러시아 아방가르드전〉의 공동개최 제안

1. 한국 방송문화의 발전을 위해 힘써주시는 귀 방송국의 노력에 감사를 드리며 보다 큰 발전을 기원합니다.

2. 예술의전당에서는 현대미술의 폭넓은 이해와 미술인구의 저변확대에 기여하고자 〈칸딘스키와 러시아 아방가르드 1905~1925년전〉을 개최합니다.

　가. 전시회명 : 칸딘스키와 러시아 아방가르드 1905~1925년전

나. 전시기간 : 1995. 4. 11- 5. 23(40일간)

다. 전시장소 : 예술의전당 미술관 1, 2전시실

라. 주최 : 예술의전당 외

마. 후원 : 문화체육부, 러시아문화성, 주한러시아대사관, '95 미술의 해 조직위원회

바. 전시작품 : 칸딘스키 외 28명의 회화작품 86점

3. 귀 방송사와 이 뜻깊은 행사를 공동으로 개최하기를 진심으로 바라며 다음과 같이 공동주최를
제안합니다.

가. 요청내용 :
· 전시공동주최
· TV(라디오) 스파트 방송 각(30)회 이상/ 취재보도 및 특집방영 (5)회 이상
*신문사의 경우는 社告(5)회, 특집기사(5)회 이상

나. 주최측 제공사항 :
· 전시녹화방영권 제공/ 모든 인쇄, 홍보물에 공동주최사 명칭 표기
· 도록, 초대권 등 전시관련물 제공

첨 부 1. 사업계획서 1부
2. 작품 내역서 1부. 끝.

지방의 미술관과 전시를 공동주최하여 경비를 분담하는 것도 하나의 방법이다. 지방
순회전시는 전시주최측의 입장에서는 경비를 절약할 수 있어 좋고, 마땅한 전시가 없고
기획능력이 부족한 지방 미술관으로서는 적은 경비로 좋은 전시를 유치할 수 있어 시도
해볼 만한 방법이다. 사업제안과 함께 필요하다면 사업설명회를 개최하는데, 대개 사업
제안시에는 전시 작품에 대한 사진자료와 관련 정보를 제공한다.

스파트 방송 및 사고(社告)가 몇 회로 결정되느냐는 협찬을 얻는데 매우 중요하다.
협찬사의 입장에서는 스파트 방송이나 사고(社告) 등은 곧 광고이기 때문이다.

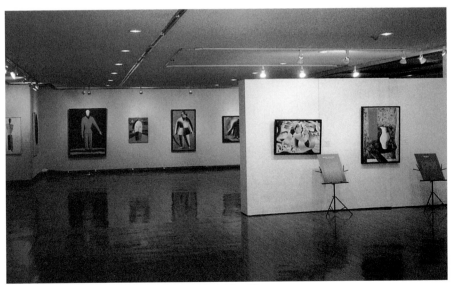

부산과 대구에서 순회 전시회를 개최한 〈칸딘스키와 러시아 아방가르드전〉

2. 후원

후원은 주로 행사의 공신력을 높이기 위해 행해진다. 후원은 "이 전시는 이런 기관의 지원을 받는 행사" 라는 것을 선전하여 협찬이나 관람객 동원을 유리하게 하기 위해 행해진다. 후원은 주로 교육부나 문화관광부, 과학기술부 등의 정부기관이나 학술, 문화재단 등과 같은 공신력 있는 공익기관을 대상으로 행해진다.

후원이 협찬과 다른 점은 후원의 요구조건은 주로 공신력 있는 기관의 명의 사용이고 협찬이나 사업제안의 요구조건은 주로 돈이라는 점이다.

수 신 : 95 미술의 해 조직위원장님
발 신 : 예술의전당 사장
제 목 : 〈칸딘스키와 러시아 아방가르드전〉 후원 요청

1. 한국 문화예술의 발전을 위해 힘써주시는 귀 위원회의 노력에 진심으로 감사를 드립니다.

2. 예술의전당에서는 현대미술의 폭넓은 이해와 미술인구의 저변확대에 기여하고자
　〈칸딘스키와 러시아 아방가르드 1905-1925년전〉을 개최합니다.

　가. 전시회명 : 칸딘스키와 러시아 아방가르드 1905-1925년전

　나. 전시기간 : 1995. 4. 11- 5. 23(40일간)

　다. 전시장소 : 예술의전당 미술관 1, 2전시실

　라. 주 최 : 예술의전당, 조선일보사, MBC문화방송

　마. 후 원 : 문화체육부, 러시아문화성 외

　바. 전시작품 : 칸딘스키 외 28명의 회화작품 86점

3. 뜻깊은 이 행사가 성공적으로 개최될 수 있도록 귀 기관의 적극적인 협조를 부탁드립니다.

　가. 협조요청 내용 : 후원명칭 사용

　나. 주최측 제공사항 : 모든 인쇄, 광고물에 후원사 명칭 표기

　첨 부 : 사업계획서 1부. 끝.

3. 협찬

사업적으로 보면 전시는 그리 수지 맞는 장사가 아니다. 입장료로는 사업의 수지를 맞추기가 쉽지 않기 때문이다. 물론 입장료 이외에 기념품, 인쇄물 등의 판매 수입이 있지만 수입에는 결정적인 보탬은 되지 못한다. 결국 전시의 흥행은 협찬을 잡느냐, 못잡느냐에 의해 결정된다고 해도 과언이 아니다. 그만큼 사업 수지에 있어 협찬은 중요하다. 언론사의 공동주최나 공신력 있는 기관에 후원을 요청하는 것도 따지고 보면 협찬을 잘 얻기 위함이다.

협찬의 주대상은 기업이다. 기업은 기업 이미지의 홍보를 위해 협찬을 하기도 하지만 기업의 주관심은 광고에 있다. 전시 내용도 중요하지만 TV나 라디오에 스파트가 몇 회 방송되며, 신문에 사고(社告)나 특집기사가 몇 회나 게재되는가가 기업에게는 매우 중요하다.

입장료만으로 사업수지를 맞추기란 쉽지가 않다.
〈고대이집트 문명전〉을 보기 위해 줄을 선 사람들

예 술 의 전 당

우)137-170 서울 서초구 서초동 700/전화(02) 580-1610/전송 580-1614

예전미- <i>A6</i> 1995.3.2.

수신: 신세계백화점 사장

참조:

제목: "칸딘스키와 러시아 아방가르드 1905-1925년전" 협찬 요청

　　1.귀사의 무궁한 발전을 기원합니다.

　　2.예술의전당에서는 현대예술의 거장인 칸딘스키와 말레비치 등이 주도한 러시아 아방가르드 미술을 국내 최초로 소개하는 영광을 가지게 되었습니다.미술의 해와 한-러수교 5주년을 맞이하여 특별히 기획된 이 전시는 20세기 현대미술의 다양성을 한눈에 조망할 수 있는 최고의 기회가 될 것 이며,세계적 거장들의 걸작품들을 국내에 소개하여 한국 미술문화의 발전과 저변 확대에 크게 기여할 것 입니다.

　　0.전시 개요
　　 - 일　　시:1995.4.11-5.23(43일간)
　　 - 장　　소:1,2 전시실(530 평)
　　 - 주　　최:예술의전당,동아일보,KBS
　　 - 후　　원:문화체육부,주한러시아대사관
　　 - 분　　야:회화
　　 - 작 품 수:86점
　　 - 참여작가:칸딘스키외 27명

　　3.국가적 사업인 동전시회를 개최하면서 귀사에 다음과 같이 협찬을 요청하오니 적극적인 협조 부탁 드립니다.

　　0.협찬 요청 내용·
　　 -협 찬 금:2억원(사업비용 중 일부)
　　0.전당제공사항:
　　 -KBS 스폿 광고 20회 제공
　　 -동아일보사 사고 5회 제공
　　 -신세계미술관 특별전시 제공(15일간)
　　 -전 시 도 록:200권 제공(4백만원 상당)
　　 -특별 관람권:500장 제공(1천 5백만원 상당)
　　 -일반 관람권:40,000장 제공(1억 6천만원 상당)
　　 -모든 인쇄물,광고물에 협찬처 명기
　　 -도록에 광고 게재

　첨　　부:1.사업계획서 1부
　　　　　 2.관련자료 각 1부.끝.

(재) 예 술 의 전 당　사　장

협 찬 통 지 서

재단법인 예술의 전당 귀중

당사는 귀 법인에서 주최하는 <u>현대한국 여류작가전 미국전시회</u> 행사에 다음과 같이 협찬할 것을 통지합니다.

— 다 음 —

. 1. 협 찬 내 용 : 전시개최를 위한 해외 송금 중 일부 협찬

2. 협 찬 일 시 : 1991 . 8 . 22 .

3. 특 기 사 항 :

19 91 . 8 . 22 .

회 사 명 : 동서식품
주 소 : 서울시 영등포구 대림동 994-4
대 표 : ㉑

직무 담당자 : 황택근 ㊞
전 화 번 호 : 848-8100

협찬통지는 문서로 받아두는 것이 좋다.

문예진흥기금 지원신청서

아래 사업에 필요한 경비를 지원받고자

소정의 서류 및 자료를 첨부하여 신청합니다.

1990 년 11 월 27 일

1. 문예진흥원 지원사업명			
2. 신 청 사 업 명	예술의전당 미술관 개관기념 도록 발간		
3. 기 간	1990.9.1-10.17	4. 장 소	예술의전당
5. 총 소 요 예 산 액	60,796,100 원	6. 지원신청액	59,841,100 원

7. 신 청 인

단 체 명	재단법인 예술의전당	
단 체 주 소	1 3 7 - 0 7 0 서울특별시 서초구 서초동 700	(전화: 580-10)
대표자 성명	조 경 희 (한자: 趙 敬 姬) 주민등록번호	180406-2024412
대표자 주소	1 3 7 - 0 7 0 서울특별시 서초구 서초동 700	(전화: 580-1001)

8. 첨부서류 및 자료목록

　　1. 세금계산서 2중 (촬영 및 인쇄비)

　　2. 발간물 1권.

※ 작성시는 필히 타자요.

한국문화예술진흥원장 귀하

— 1 —

문예진흥원을 통한 기업의 조건부 협찬 요청서

경제사정이 어려워지면서 협찬의 규모도 적어졌고, 무조건 돈만 요구하는 협찬은 성사되기가 어려워졌다. 그래서 요즘은 단순히 돈만 기부하라는 협찬 대신 투자한 만큼의 대가를 수입금이나 입장권, 기념품 등으로 돌려주거나 투자비율에 따라 수입을 배분하는 공동투자의 방식으로 협찬을 시도하는 경우가 많다.

아무에게나 협찬을 요구할 수도 없고, 또 그렇게 해서는 협찬이 성사되지도 않는다. 사전에 전시의 내용과 관계가 있는 업체를 조사하여 접촉을 시도해야 협찬의 성사 가능성이 높다.

협찬시 명심해야 할 사항은 협찬만 기다리다가는 아무 일도 할 수 없다는 것이다. 그리고 설령 협찬이 결정된다고 해도 대개 협찬금의 수령은 전시종료시나 심지어는 전시가 끝나고 몇 달이 지나서야 지불되는 경우가 비일비재하다.

협찬은 꼭 돈으로만 하는 것은 아니다. 인쇄물이나 교육용 테이프, 비행기 티켓 등 현물로도 협찬을 받을 수가 있다.

한편 기업이 직접 전시를 협찬할 경우 세제상의 혜택을 받지 못한다. 그래서 기업측에서는 지원금의 손비처리를 위해 문예진흥기금제도나 기업메세나제도를 이용한다.

4. 작품대여

협찬이 결정되어야만 진행할 수 있는 전시도 있지만, 협찬만 바라고 있다가는 아무 일도 할 수가 없다. 협찬은 협찬대로 진행을 하고 사업은 전시일정표에 따라 진행을 시켜야만 한다.

전시진행과 관련하여 첫 번째 해야 할 일은 전시될 작품을 수집하는 일이다. 전시주최측이 전시할 작품을 모두 가지고 있다면 좋겠지만 대부분의 전시에 있어 사정이 그렇지가 못하다. 그래서 소장가나 소장처에 전시될 작품의 대여를 요청한다.

대여 요청서와 함께 발송하는 전시안내서에는 전시의 개요와 주최측 제공사항, 반입일자 등 전시에 관련된 모든 사항을 알려준다.

전시 안내서

1. 전시 취지

최근 미술교육에 대한 관심이 높아지면서 많은 학생들이 전시장을 찾아옵니다.

그러나 … 중략 … 〈교과서 미술전〉은 초보단계에 있는 학생들의 미술감상 교육을 위해

마련되었습니다.

2. 전시 개요

1)전시회명 : 교과서 미술전

2)전시기간 : 1997년 7월 24일(목)-8월 26일(월)

3)전시장소 : 예술의전당 미술관 1 전시실

4)전시주최 : 예술의전당, 갤러리 사비나, 문화일보사

5)전시후원 : 문화체육부 외

6)출품작가 : 이중섭 외 90여명 (작가명단 별도 첨부)

예술의전당

| 우 137-070 | 서울특별시 서초구 서초동 700 | 전화 (02)580- | 전송 587-5841 |

문서번호 : 예전미 173

기안일자 : 1997. 6. 20

수　　신 : 장두건님

참　　조 :

제　　목 : "교과서미술전" 작품 출품 의뢰

　1.평소 예술의전당에 보내주시는 성원에 감사드립니다.
　2.예술의전당에서는 청소년들의 여름방학을 맞아 "교과서미술전(1997.7.24-8.26)을 개최
합니다.
　3.이번 전시회는 그동안 교과서 속에서만 보아왔던 낯익은 저명한 작품들의 실제 관람을 통
해 학교미술교육에서 부족했던 미술감상 능력 배양과 미술문화의 저변확대를 위해 마련되었습니다.
　4.이 뜻깊은 전시회가 성공적으로 개최될 수 있도록 선생님께서 소장하신 아래 작품의 출품
을 의뢰하오니 아낌 없는 협조 부탁드립니다.

　　　　　　　-　　아　　래　　-

　1) 출품의뢰작품: 장두건작 "모란꽃": 사진별첨
　2) 작품 출품 여부는 1997.6.23일까지 예술의전당 미술부(전화:580-1612~7/팩스:580-1614)에
서 연락드리겠습니다.
　　-위 작품을 직접 소장하고 있지 않으실 경우에는 소장처를 알려주셨으면 감사하겠습니다.
　3) 전당측 제공사항
　　-출품작품에 대한 동산종합보험
　　-작품반출입
　　-출품자에 모든 인쇄물 제공 및 전시관련 모든 행사에 초대

첨부:전시안내서 1부.끝.

재 단 법 인 예 술 의 전 당 · 사 장

소장처에 발송하는 대여요청서

7)부대행사 : ·작품감상을 위한 특별강연회 ·작품설명회 ·문화상품전

3. 작품 출품 안내

　1)반입기간 : 1997년 7월 7일-7월 17일 (작품운송은 예술의전당에서 담당합니다)

　2)작품관리 : 전시되는 모든 작품은 동산종합보험에 가입/ 인수시부터 작품에 관련된 모든 문제는 주최
　　측이 전적으로 책임짐.

　3)작품반출 : 1997년 8월 27일-9월 3일

4. 카탈로그 제작 및 저작권

　1)전시 카탈로그는 출품자에게 5부씩 증정합니다.

　2)전시회와 관련하여 제작되는 인쇄물 및 신문, TV, 잡지 등의 홍보물에 사용될 작품의 저작권은
　　주최측에 위임한 것으로 간주합니다.

5. 기타 사항

　문의사항이 있으면 예술의전당 미술부(전화 580-1612)로 연락주시기 바랍니다.

대여의뢰서를 발송하였다 하여 작품을 모두 대여 받을 수 있는 것은 아니다. 소장처의 요구조건이나 사정에 따라 작품을 대여받지 못하는 경우도 많다. 그러므로 전시작품의 선정시 여분의 작품을 더 뽑아두어야 한다.

5. 전시 계약

　작품의 대여가 결정이 되면 대여기간, 책임범위, 저작권 위임 등에 대해 대여자와 계약을 체결한다. 계약은 책임의 소재와 만약의 사고에 대비하기 위하여 행하는 전시관련 당사자간의 약속이다. 보험에서부터 작품운송, 분쟁시의 문제해결 등 전시와 관련한 모든 부문이 계약의 대상이다. 계약에 무슨 특별한 형식이 있는 것은 아니다. 전시의 규모나 성격에 따라 다양한 계약 형식이 존재한다. 계약은 분명한 책임소재를 밝히려는 데에도 목적이 있지만 한편으로는 어떻게 하면 전시비용을 줄이고, 책임을 적게 질 것인가를 조정하는 일이기도 하다. 그래서 큰 전시의 경우 계약조건을 조정하는 데에만 수 개월이 걸리기도 한다. 특히 사업성을 목적으로 개최되는 전시의 경우 책임의 소재와 수입의 분배 방식 그리고 경비의 정산방법 등에 대해 명확하게 계약서에 명시하여야 한다. 전시는 계약으로 시작해서 계약으로 끝나는 작업이라 해도 과언이 아니다.

〈밤의 풍경전〉 전시 계약서

갤러리 킹(이하 '갑'이라 함)과 홍길동(이하 '을'이라 함)은 〈밤의 풍경전 (이하 '전시회'라 함)〉을 개최하면서 다음과 같이 약정하고 신의와 성실의 원칙에 입각하여 전시회를 성공적으로 개최하는데 적극 협조한다.

제 1조 총 칙
1-1. 전시회의 명칭은 〈밤의 풍경전〉으로 한다.
1-2. 전시회의 기간은 1997년 7월 24일부터 8월 26일까지로 한다.
1-3. 전시회의 장소는 갤러리 킹으로 한다.

제 2조 갑의 의무
'갑'은 전시의 성공적인 개최를 위해 다음의 업무를 담당한다.
2-1. 전시개최에 필요한 제경비의 부담
2-2. 인쇄물 제작 및 카탈로그 5부 제공
2-3. 전시홍보
2-4. 작품 반출입, 작품 관리 등 전시에 관계된 일체의 업무 담당

제 3조 을의 의무
'을'은 전시의 성공적인 개최를 위해 다음의 업무를 담당한다.
3-1. 작품 및 자료 대여(가능시 슬라이드 필름 제공)
3-2. 인쇄물 및 홍보물 제작을 위한 저작권 위임

제 4조 저작권
4-1. '갑'은 '을'로부터 저작권을 위임받아 전시에 관련된 모든 인쇄물과 기념품을 제작한다. 단 저작권
　　　위임은 전시기간 중에 한한다.

제 5조 기타
본 약정서에 명시되지 않은 사항은 서로 협의하여 결정한다.

갤러리 킹과 홍길동은 위의 사항을 성실히 이행한다.

1997년 5월 4일

갤러리 킹 관장 이 명 옥 (인)
(서울 서초구 서초동 700 : 전화 580-1612)

홍 길 동 (인)
(서울 마포구 신수동 45-22 : 전화 382-2612)

　국제전의 경우 계약은 매우 까다롭다. 특히 규모가 크거나 고가품의 작품을 대여할 경우 사정은 더욱더 그러하다. 국제전의 경우에는 전시장의 온도, 습도, 방범시설, 송금, 저작권, 분쟁시 해결할 재판소 … 세세한 부분까지 모두 계약서에 그 내용을 기입하는 것이 일반적이다.

〈칸딘스키, 말레비치와 러시아 아방가르드 1905~1925〉의 전시계약서

제 1절 총 칙
1-1. 러시아 연방 문화성 산하의 전시 담당 센터인 ROSIZO를 "러시아측", 한국에서 전시회를 개최
　　　하는 예술의전당(SEOUL ARTS CENTER)을 "한국측"이라 하고, 러시아 연방 박물관의
　　　"칸딘스키, 말레비치 그리고 러시아 전위미술, 1905-1925" 작품들을 "전시품"이라 칭하며, 다음과
　　　같이 전시회를 열기로 합의한다. 양측의 합의한 목록에 따라 1995년 3월 30일부터 7월 30일까지
　　　한국에서 열릴 전시회에 "전시품"을 양도하기로 한다. 그 전시품의 목록은 첨부 1과 같다.

제 2절 러시아측 의무
2-1. 양도일로부터 회수일에 이르는 4개월간 한국에서의 전시회를 위해 러시아측은 한국측에 "전시품"
　　　을 양도한다.
2-2. 전시회 준비 작업을 맡는다 (작품선정, 목록작성, 프레이밍, 포장작업, 진열계획서 작성 등).

2-3. 1994년 10월까지 전시회 카탈로그 제작을 위한 사진과 슬라이드를 준비한다.

2-4. 모스크바로부터 김포로 "전시품"을 운송한다.

2-5. 국제 박물관 규정에 따라 전시작품을 한국측에 전달하며 작품이 전시장소에 도착했을 때의 보존 상태를 기록한 인수증을 한국측에 전달한다.

2-6. "러시아측"은 한국측이 전시회에서 생기는 다음과 같은 수입의 소유권자임에 동의한다.
 1.입장료의 수입 2.후원자와 협찬회사로부터의 찬조금 3.인쇄물 판매권

2-7. 러시아측은 작품 상태의 일지를 작성하고 작품 인도시 한국측에 제공한다.

2-8. 러시아측은 한국측의 성공적인 전시 개최를 위하여 방송자료 제공, 출연 등 제 홍보에 적극 협조한다.

2-9. 러시아측은 '전시'의 성공적인 개최를 위하여 전문가가 1회의 강연을 한다.

제 3절 한국측 의무

3-1. 약정에 의거 전시회 조직 및 개최에 관련된 다음의 비용을 부담한다.
 1.작품 보험 2.러시아내 작품 수집 및 포장비 3.작품운송(모스크바 - 서울 왕복) 등

3-2. 양도일로부터 반송일까지 전 기간 동안 전시품의 안전과 보존을 위하여 보험에 가입한다.

3-3. "전시품"이 모스크바를 떠났다가 돌아가는 동안 "wall to wall" 원칙 하에 개개의 전시물을 미국 달러로 환산된 보험표에 따라 보험에 든다. 보험가액은 첨부 2와 같다.

3-4. 작품 선적 21일 전까지는 러시아측에 보험증권을 제공한다.

3-5. 전시회에 참여하는 러시아측 대표자의 조언에 따라 작품 전시를 위한 최상의 상태를 보장하도록 적극 협조한다.

3-6. "전시품"의 24시간 보호와 국제적 기준에 맞는 경보 시스템을 보장하며 러시아측에 서면으로 안전 보증서를 제공한다.

3-7. 전시장과 전시물을 풀고 포장하는 장소에서 다음과 같은 온도와 습도를 유지함으로써 최적 상태를 보장하도록 적극 협조한다.
 온도는 섭씨 18° ~ 22° ± 2° 습도는 45~55% ± 2.5%

3-8. 서울에서 모스크바까지의 "전시품"의 해포, 포장, 운송과 관련된 모든 업무에 있어서 한국의 전문 회사나 미술관 전문가에게 의뢰할 것을 보장한다.

3-8-1. 전시물은 러시아측 대표의 지휘하에 안전 점검을 받고 운송한다.

3-8-2. 전시장소에서 포장을 푼 후, 러시아측 대표는 한국측 대표의 입회하에 전시물을 검사하고, 그 상태를 확인하여 양측 대표가 서명한 임시 보관 증서를 전달한다.

3-8-3. 전시물을 러시아측에 반환하기 위한 포장에 앞서서도 임시 보관 증서를 발행한다.

3-9. 전시물이 손상되었을 경우 한국측은 즉시 러시아측에 통보하며 러시아 측과 합의한 방법과 일치 하지 않는 복구 작업을 하지 않는다. 전시물의 분실이나 손상시에는 전시물의 감정과 보험가에 의해 보상액이 결정된다.

3-10. "전시" 개막에 맞추어 한국어와 영어로 된 1종의 카탈로그를 제작한다.

3-11. 카탈로그를 만들기 위한 전시회 사진 자료를 94.11.30까지 러시아측으로부터 제공받는다.
 러시아 측은 카탈로그 이외에 보급판 팜플렛의 제작과 3-12의 원고의 활용을 보장한다.

3-12. 카탈로그 편집과 안내서 작성에 필요한 3명의 러시아 전문가에게 미화 ------ $을 지급한다.

3-13. 러시아측에 카탈로그 300부를 제공한다.

3-14. 전시물의 사진촬영과 텔레비젼 방영, 홍보 목적의 출판물은 "전시"의 성공적인 개최를 위해서만 이용된다.

3-15. 추가 계약없이 상업적 목적으로 전시물의 인쇄, 영화, 사진, 비디오 그 밖의 것을 제작하지 않는다. 한국측은 러시아측과의 합의하에 판매를 목적으로 기념상품(컵, 달력, 포스터, 티셔츠, 모자 등)을 제작할 권리를 갖는다.

3-16. 정부 또는 시단체의 후원 아래 전시회를 개최한다.

제 4절 재정 조건

4-1. 한국측은 전시회 개최를 위해 작품보험료, 작품수집비, 포장비, 작품수선, 작품왕복운송, 인쇄물 제작준비 등으로 미화 --------$를 전시 총경비로 제공한다.

4-2. 한국측 사정으로 전시 날짜가 이 계약서와 달리 변경될 경우, 러시아측은 제1조 1항에 위배되는 전시 물품의 변동 및 축소의 권한을 갖게 되며, 한국측은 1일당 계약 금액의 0.5% 이상 1.0% 미만을 지급한다. 러시아측에 의하여 변경될 경우에도 동일하게 적용된다.

4-3. 한국측은 전시회 개최를 위한 러시아측 공식 대표단의 체재비를 부담하고 1일 미화 ---$을 지급한다. 단 숙박비는 러시아측에서 부담한다.

제 5절 불가항력적 상황

5-1. 이 계약을 전부 또는 일부 이행할 수 없는 불가항력적 상황(화재, 홍수, 지진, 전쟁, 모든 종류의 적대행위, 무역봉쇄나 수출입 규제 등이 계약 이행에 직접적인 영향을 미치는 상황)이 발생한 측은 계약 불이행에 따른 책임을 면제 받는다. 이 경우 불가항력적 상황 때문에 계약을 이행하지 못한 기간만큼 연장한다.

5-2. 위의 경우로 이 계약을 이행할 수 없는 측은 그러한 상황의 시작과 종료를 즉시 상대측에 통고한다. 즉각 알리지 않을 경우 차후에 그와 같은 상황에서는 불가항력적 상황에 따른 권리를 박탈당한다.

5-3. 위의 상황을 당한 측 상공회의소(Chamber of Commerce)가 발행한 증명서는 불가항력적 사태의 발생과 지속 기간을 증명한다.

5-4. 불가항력적 사태로 인한 지연이 1개월 이상 지속될 경우 양측은 이 계약을 전부 또는 일부 취소 할 수 있으며, 상대측으로 인한 손실에 대해 보상을 요구할 권리를 갖는다.

제 6절 중재

6-1. 이 계약과 관련하여 발생할 수 있는 모든 논쟁이나 오해는 가능한 한 대화로 해결한다. 대화가 이루어지지 않을 경우, 스웨덴의 스톡홀롬에 있는 국제중재위원회에 이 문제의 해결을 맡긴다.

제 7절 기타 조건

7-1. 러시아 내에서의 모든 수수료, 세금, 통관 비용은 러시아측이 부담하고, 한국 내에서는 한국측이 부담한다.

7-2. 이 계약서에 서명한 날로부터 이전의 모든 서신이나 협상은 그 효력을 상실한다.

7-3. 예술의전당은 이 계약의 모든 권리와 의무를 소유하고 서울 이외의 전시를 사전 러시아 측에 통보하고 1995년 7월말 이내에 개최할 수 있다.

7-4. 과학적 표현이나 특정 문구를 포함한 전시회 카탈로그의 내용과 디자인은 양측이 협력하여 만든다. 러시아측 박물관 소장품인 전시물의 설명, 주석, 해설은 러시아측 연구원들이 하며, 그 내용과 복제에 대한 저작권도 갖는다. 러시아측은 한국측이 카탈로그 20,000부를 만들 권한을 위임한다. 한국측은 안내 팜플렛(판매용 포함)을 별도로 제작, 판매할 권리를 갖는다.

7-5. 러시아측은 전시물의 모든 이미지와 그러한 이미지의 재생산에 대한 지적 소유권을 갖는다. 한국 측은 전시회 카탈로그에 나오는 전시물 목록 전부에 대한 저작권 표시를 한다.

7-5-1. 한국측은 러시아측에 "발행준비 완료"라는 스탬프 찍은 카탈로그 발행 증명을 제공한다.

7-6. 러시아측은 한국측이 제 3국에 본 전시를 협의, 순회전시할 권한을 제공한다.

7-7. 이 계약서의 모든 첨부물은 분리할 수 없다.

7-8. 이 계약의 변경과 수정은 예술의전당과 러시아측 대표자가 서명한 서면 양식에 의해서만 효력을 발생한다.

7-9. 이 계약은 서명한 날로부터 효력을 발생한다.

러시아 연방 문화성 - 전시센터 대표 _____ 예술의전당 사장 _____

 계약에서 주의해야 할 점은 설령 계약이 체결되었다 해도 막상 분쟁이 발생하면 전혀 다른 국면으로 전환된다는 점이다. 그래서 가능하다면 중요한 전시의 경우에는 계약을 체결하기 전에 법률전문가의 자문을 받아두는 것이 필요하다.

은 행 용			실명확인	계	과장·대리

관리번호(세무서기재용)

☐☐☐☐ ☐☐☐

외화송금신청서 (APPLICATION FOR REMITTANCE)

주식회사 **국민은행** 앞
To **Kookmin Bank**

〔지급(변경)신고서 및 지급(외국환매입) 신청서 겸용〕

굵은선 안에만 기입하시기 바랍니다. (Please write in marked area only. Thank you.) 1997. 5월 29 일

신청인	성 명 (또는 법 인 명) Applicant		한글(Korean)	예술의전당	취급기관기록란		
			영문(English)	Seoul Art. Center.	년	월	일
	1. 사업자	사업자등록번호		214-82-00264			
	2. 내국인	주민등록번호			신청인 구분코드		
	3. 해외교포	여권번호			☐		
	4. 외국인(Foreigner)	여권번호(Passport No.)					
	주소(Address)			TEL	주소지 코드 (세무서기재용)		

송금신청내용	송금방법(Send by)	☑전신송금(CABLE) ☐CRS ☐송금수표(DRAFT) ☐우편송금(MAIL) ☐IMO					
	송금액(Amount)	USD 400.000 (미화상당액)		지급(매입) 사유 착준대여료			
	수취인 (Beneficiary)	성명(Name)	The Supreme Council of Antiquities.	신청인과의 관계	수취인 국가코드		
		주소 및 전화번호 Address & Tel no.					
	수취인 거래은행 (Beneficiary's Bank)	은행명 (Bank Name)	Bank Misr, the main Branch		지급(매입) 사유코드		
		주 소 (Bank Address)					
		은행번호(ABA No. Fed Wire No.등)	수취인계좌번호 Ben's A/C No.) 18872		취급기관코드		
	자금중개은행(Intermediary Bank)						
	국외은행수수료부담 Banking Charges outside Korea	0. 수취인() Beneficiary	1.송금신청인() Applicant	수취은행 SWIFT Code			

☑ 본인은 외국환관리규정에 따라 외국환을 지급(매입)하고자 하며 귀행 영업점에 비치된 외환거래기본약관을 열람하고 그 내용에 따를 것을 확약하며 위와 같이 송금 신청합니다.

I/We hereby apply for payment(purchase) above amount of foreign currency in accordance with the Foreign Exchange Control Regulation. and certify that I/we will observe the General Terms and Conditions of Foreign Exchange Transactions kept in your bank and request you to make remittance as above.

재단법인 예술의전당
신청인 사장 이 종 덕 (인 또는 서명)

이 신청서는 외환통계자료로 활용하며 과세자료로 세무서에 통보됩니다.

위 사실을 확인함	신고(허가)번호 :	유효기간 :	
	신고(허가)금액 :	허가권자 : 국 민 은 행 장	(인)

외화송금관리번호 (Ref. No.)	QRC738-7-1000947	신청인성명	SEOUL ART CENTER			
인자란	거래일자 1997/05/29	수취인성명 THE SUPREME COUNCIL OF ANTIQUITIES				ABA NO.등
	수취인 거래은행	BANK MISR ,MAIN BRANCH 151 MOHAMED FARID ST, CAIRO EGYPT				
	자금중개은행					신청인 전화번호 02 580 1214
	수취인 계좌번호(A/C No.) 18872		수취은행 SWIFT Code	Charge부담	신청인주민등록번호(여권번호)등 수취인 SA21482002640	
	송금종류 T/T	통화코드 USD	외화금액 400.000.00	외화대체금액 0.00	송금료 15,000	대체료 0 전신료 6.000
	지급신고번호		송금수표번호	국가코드 621	주체코드 2	지급사유 604 지정항목 지정고객번호

국민은행 부(지)점

등록번호 334.22(21.0×29.7) NCR지 (97.4) 성광 2-1

국민은행

제 209BA094050004 호 　　　　　　　계약일 1994 년 5 월 17일

(동산송합) **보험증권**

COPY

보험계약자　성 명　재단법인예술의전당
　　　　　　주 소　서울시　서초구　서초농
　　　　　　　　　　700

보험기간 1994 년　5 월 19 일16 시부터　1994 년　6 월 19 일16 시까지　　년　　간
　　　　　　　　　　　　　　　　　　　　　　　　　　　　　1 월　　　일

보험의목적　　서울시　서초구　서초농
의 소재지 ; 700

보험가입금액 ;　　　₩1,770,000,000.-　　보 험 의 목 적　　　
　　　　　　　　　　　　　　　　　　　　의 소 유 자 ;　상동
보 험 료 ;　　　　　₩2,942,235.-　　　　보 험 금
　　　　　　　　　　　　　　　　　　　　지 급 지 ;

부 호	보험의목적및이들이들어있는건물의구조 용도또는그안에서영위하는직업	수 량 면 적	보 험 가 입 금 액
	" 명세별첨 "		1,770,000,000
	상기품목은 (재) 예술의전당미술관내 전시함을목적으로함 .		
특 약 조 항			

우리회사는 유첨된 동산송합　　보험 보통약관 및 기타 이 증권이
정하는 바에 따라 위와 같이 보험계약을 체결하였음이 확실하므로 그
증거로 이 증권을 발행합니다.

1994 년 5 월 17 일 동 대 문 제쎔 작성함.

S 고려화재해상보험주식회사

대표이사　**金 泰 勳**

본사 : 서울특별시 종로구 도렴동 60번지

〈교과서 미술전〉의 보험대상 작품 내역서

번호	이 름	작품(제작연도)	크 기	재 료	소 장 처	보 험 가 격
1	김 원	설화 (1970)	53x65	유채	유족소장	40,000,000
2	강정완	농악 (1991)	250x310	유채	개인소장	50,000,000
3	박고석	소녀상(1958)	80x21	유채	개인소장	100,000,000
4	오지호	남향집1989)	80x65	유채	국립현대미술관	50,000,000
5	이대원	산(1958)	81x115	유채	개인소장	50,000,000
6	이 준	산자수명(1986)	162x130	유채	개인소장	80,000,000
7	김창렬	회기 (1991)	145x112	유채	갤러리현대	50,000,000
:	:	:	:	:	:	:
:	:	:	:	:	:	:
86	윤재우	목포항(1987)	72x90	유채	작가소장	50,000,000

계 5,400,000,000

6. 송금

계약에 따라 재정의무를 진 측은 전시준비에 필요한 자료 제작비, 임대료, 운송료 등을 송금한다. 송금은 쌍방이 체결한 계약서를 첨부하여 정해진 수수료를 내고 은행에서 송금한다.

일반적으로 보험은 작품을 임대받는 측에서 드는 것이 보통이나 보험료의 부담이 큰 국제전시의 경우 대여자 측에 보험료를 송금하여 보험을 들게 되는 경우도 있다. 국내보험은 외국보험에 재보험을 들기 때문에 고가품의 보험을 들 경우 매우 비싸기 때문이다.

7. 보험

작품의 수집이나 이동은 보험에 가입하고 나서 해야 한다. 보험에 가입하지 않았다면 작품을 건드리지 않는 것이 좋다. 보험에 들기 전에 사고가 나면 수 개월, 아니 수 년치의 월급이 날아갈 수도 있다. 사고가 나지 않는다면 수백만원, 심지어는 수억원의 거금을 날리게 되는 보험은 사고가 안난다면 정말 아까운 돈이다. 그러나 보험은 만약의 사태를 대비하여 드는 것이므로 반드시 가입하여야 한다.

한편 보험에서 유의해야 할 사항은 보험계약을 체결했어도 보험금을 납입하지 않으면 효력이 없다는 점이다. 계약은 체결했지만 보험금을 납입하기 전 사고가 난다면 당연히 보상을 받지 못한다. 일반적인 보험가입의 절차는 보험대상 작품내역서 작성 → 보험가입요청 → 보험요율 및 금액 책정 → 보험계약 → 보험금 납입 → 보험효력 발생의 순서로 이루어진다.

보험가입

보험가액의 결정만큼 어려운 일도 없을 것이다. 국제전 보험의 경우 어느 정도 조정

보험계약시 보험약관을 세세히 읽어보아야 한다

은 가능하나 일반적으로 대여자의 요구조건을 들어주는 것이 상례이다. 요구를 들어주지 않을 경우 전시 자체가 취소되기 때문이다. 그러나 국내전의 경우는 사정이 조금 다르다. 판매가격과 호가가격이 많은 차이가 있어 무조건 소장가의 요구를 들어줄 수는 없다. 그리고 전시주최측의 입장에서는 보험료가 높으면 그만큼 사업에 대한 부담이 커진다. 당초 사업경비보다 지나치게 보험금 비중이 높을 경우는 조정을 시도해 볼 수도 있다. 단 보험에서 주의해야 할 사항은 사고가 났을 때 작품의 보상은 보험가입 금액만큼만 배상된다는 점이다.

보상범위

보험 보상의 범위는 다양하다. 보통 작품은 도난, 파손, 화재 등 작품과 관련하여 일어날 수 있는 모든 사고를 보상하는 동산종합보험에 가입한다. 필요하다면 그 중 일부만을 선택하여 가입할 수도 있다. 그러나 그것은 현실적으로는 불가능하다. 대여자 측에서 종합보험에 가입하지 않으면 작품을 대여해주지 않을 것이기 때문이다. 요즘은 보험도 못미더워 사고시 모든 책임을 지겠다는 각서까지 별도로 써주고 대여하는 경우도 많다.

보험이 모든 재난을 보상해주는 것은 아니다. 보상하지 않는 사고도 많고, 또 예외조항을 두어 보험회사가 책임을 지지않는 경우가 있으니 보험가입으로 작품 관리에 대한 모든 문제가 해결되었다고 생각해서는 안된다.(보험보상은 관리장 참고). 보상되지 않는 항목도 특별계약에 의해 보상은 가능하나 그 경우 일반보험에 비해 훨씬 비싼 보험료를 지급해야 한다.

보험료

보험료는 전시장의 시설과 안전도 등에 따라 차등 부과된다. 전시와 관련한 보험은

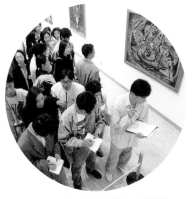

사람들이 몰리는 전시는 안전사고에 각별한
주의가 필요하다

(자료:삼성화재)

보상하는 보험	보상되지 않는 보험
1. 예술품 파괴행위로 인한 손해	1. 전쟁 및 군사력에 의한 군사행동
2. 운송중 위험 및 분실	2. 정부기관의 명령에 의한 재물의 몰수, 파괴
3. 화재, 낙뢰, 폭발, 연기로 인한 손해	3. 반란, 혁명, 권력찬탈 및 이익 저지를 위한
4. 절도, 도난	정부기관의 방어조치
5. 홍수, 범람 및 폭풍, 폭우	4. 핵반응 또는 방사능 오염
6. 누전, 합선 등 각종 전기적 사고	5. 하자있는 계획, 디자인, 원료, 보수로 인한 손해
7. 방화설비의 누출로 인한 손해	6. 피보험자 또는 고용인의 기만적이고 부정직
8. 공해물질 및 오염으로 인한 손해	범죄적 행위 및 태만, 사기
9. 항공기 또는 자기추진 미사일로 인한 손해	7. 감가상각 또는 점진적인 가치하락
10. 폭동, 민간봉기로 인한 손해	8. 작업, 변경, 수리중인 소장품에 손해를 가져온 실수
11. 화산폭발, 지진, 지반붕괴	9. 수리, 복원, 수정으로 인한 손해
	10. 금지품목의 암거래, 불법교역

크게 전시장에서의 보험과 수장고(창고) 보관시의 보험, 작품 이동 중의 보험으로 나누어진다. 작품의 이동 중에는 매우 사고위험이 높기 때문에 당연히 보험요율도 높다.

보험료의 계산은 보험가입금액(작품단가× 작품수)× 보험요율(요율×기간요율)로 계산이 된다. 보험요율이 0.0053%이고 작품가액이 1억원인 작품의 보험료 (이동, 전시장 포함)는 100,000,000원 × 0.0053= 530,000원이다. 물론 보험기간에 따라 보험요율 및 보험료는 달라진다.

인명보험

전시중에는 작품만 사고가 나는 것이 아니다. 더 중요한 문제가 있다. 만에 하나 일어날 지 모르는 인명사고가 그것이다. 특히 어린이들이 몰리거나 사람들이 붐비는 전시일 경우 행사장 사고에 주의하고, 필요하면 인명보험도 가입해두어야 한다.

보험요율

(자료:삼성화재)

담 보 범 위		박물관/문화재단종합보험	동산종합보험
기	화 재		0.1199
	도 난		0.196605
	파 손		0.20889
	폭 발	전 위험 일괄담보	0.001275
본	잡 위 험		0.002805
	계		0.529475
특	풍 수 재		0.01827
별	지 진		0.00255
	합 계	0.5 - 0.6%	0.5503%

8. 작품수집 및 접수

보험계약이 이루어지면 전시할 작품을 수집한다. 작품수집은 지역별로 수집일자를 정하고 작품을 수집하는 것이 효과적이다. 대부분의 작품 파손사고는 운송중에 일어나므로 작품수집은 전문가와 전문 운반 차량을 사용해야 한다.

작품접수시에는 인수증을 교부하고 작품상태 관리일지를 작성한다. 작품접수시 의심스러운 부분은 반드시 소장가와 확인하고 접수증에 기록해야만 작품과 관련된 문제의 소지를 사전에 없앨 수 있다. 제 삼자가 작품을 접수할 경우에는 접수자의 인적사항을 반드시 기록해두어야 한다. 작품의 인수·인계시 작품을 둘러싸고 빈번하게 문제가 발생하므로 관련서류는 신경써서 관리하여야 한다.

No. _____　　　　인　수　증

(대여/출품자 보관용 : 작품 반환시 교환증)

1. 전시사항

| 전　시　명 | 교과서미술원 | 전시기간 | 1997 7.24.- 8.27. |

2. 대여/출품자 및 기간

대여/출품자	김원근	전화번호	02)580-1612
주　　　소	서초 서초동 대로빌딩		
대여/출품기간	199 7. 7. 18.　--		199.7 . 8 .30

3. 작　품

작　품　명	작　가	제작년도	규　격(cm)(가로×세로)	비　고
농악	강정완	1991		
		액자 없음 하단 쪽에 떨어짐.		
계		1 점		

위의 작품을 예술의전당 전시를 위해 분명히 인수함.

　　　　　　　　　　　　　　　　199 7 년 7 월 3 일

　　　　　　　　　　　　　　　　예 술 의 전 당

출품자 : _____　　　　인수자 : 장 길영

* 작품반환 : 위의 작품을 분명히 돌려받음.

199 7 년 8 월 2 일.　　　　인수자 : 김 진호

작품의 인수·인계시에는 반드시 확인서를 받아두어야 한다

9. 작품보관

접수된 작품은 전시장으로 옮기기 전까지 수장고나 기타 안전한 장소에 잘 보관한다. 작품이 많거나 시간이 지나면 작품이나 조각받침대와 같은 작품보조물이 누구 것인지 혼동을 일으키는 경우가 종종 있다. 이의 방지를 위해 작품이나 보조물에 누구의 것인지를 확인할 수 있는 명제표와 작품의 위, 아래 표시 등을 해두는 일이 필요하다.

10. 작품 운송

통 관

국제전의 경우 작품의 이동은 매우 복잡하다. 그 대표적인 것이 국경을 넘을 때 거치는 통관이다. 모든 물품은 국경을 통과할 때 세금, 즉 관세를 물게 된다. 그러나 판매목적이 아닌 예술품의 경우 전량 재반출한다는 조건으로 반입이 된다 (국내작품이 해외로 나가는 경우도 마찬가지이다). 재수출조건으로 들어오는 예술품은 무관세 통관이 이루어지는데, 작품이 판매될 경우에는 일단 반입된 나라로 반출되었다가 관세를 지불하고 재반입이 된다. 통관업무는 형식상으로는 간단하지만 실제 개인이 처리하려면 그리 간단한 일이 아니다. 관련기관과 업자들의 텃세 때문이다. 경험 삼아 한두 번 지켜보는 것은 권장할만 하지만 직접 처리할 경우 오히려 시간은 시간대로 낭비하고 돈은 돈대로 더 많이 지급되어야 하는 상황이 올 수도 있다. 그래서 통관업무는 전문대행사에 위임하여 처리하는 것이 효과적이다. 통관의 절차는 운송을 담당한 해당비행사에서 Airway bill 수령 → 장치확인, 면장수령 → 수입과에 서류접수 → 통관 (세금, 창고료 등 계산) → 작품인출 → 세관에 결과 보고의 순서로 이루어진다 (반출 역시 똑 같은 절차를 거쳐 이루어진다)

작품수집은 전문가와 전문 운반 차량을 사용하여야 한다

접수된 작품에는 명제표를 붙여 두는 것이 좋다

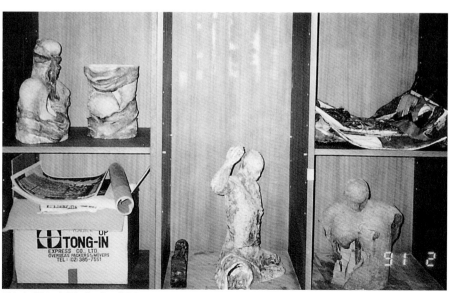

접수된 작품은 안전한 장소에 보관한다

Shipper's Name and Address	Shipper's Account Number		

THE NATIONAL MUSEUM OF WOMEN IN THE
ARTS 1250 NEW YORK AVE, N.W
WASHINGTON, D.C. 20005 U.S.A

Not negotiable
Air Waybill
(Air Consignment note)
issued by
KOREAN AIR LINES CO., LTD.

KOREAN AIR

CABLE ADDRESS: "KOREANAIRLINES" C.P.O. BOX 864
41-3, SOSOMUN-DONG, CHUNG-GU, SEOUL, KOREA

Copies 1, 2 and 3 of this Air Waybill are originals and have the same validity.

Consignee's Name and Address	Consignee's Account Number

ART MUSEUM SEOUL ARTS CENTER
700 SEOCHO DONG SEOCHO KU, SEOUL, KOREA

It is agreed that the goods described herein are accepted in apparent good order and condition (except as noted) for carriage SUBJECT TO THE CONDITIONS OF CONTRACT ON THE REVERSE HEREOF. THE SHIPPER'S ATTENTION IS DRAWN TO THE NOTICE CONCERNING CARRIER'S LIMITATION OF LIABILITY. Shipper may increase such limitation of liability by declaring a higher value for carriage and paying a supplemental charge if required.

Telephone:

Issuing Carrier's Agent Name and City

KOREAN AIR/NEW YORK/JFKKFKE

Accounting Information

Agent's IATA Code | Account No.

Airport of Departure (Addr. of First Carrier) and Requested Routing
J.F. KENNEDY JFK/SEL

To	By First Carrier	Routing and Destination	to	by	to	by	Currency	CHGS Code	WT/VAL PPD COLL	Other PPD COLL	Declared Value for Carriage	Declared Value for Customs
									N.V.D			N.C.V

Airport of Destination	Flight/Date For Carrier Use Only	Flight/Date	Amount of Insurance
SEOUL, KOREA	KE007/10OCT		

INSURANCE - If Carrier offers insurance, and such insurance is requested in accordance with conditions on reverse hereof, indicate amount to be insured in figures in box marked 'amount of insurance'.

Handling Information

No. of Pieces RCP	Gross Weight	kg lb	Rate Class / Commodity Item No.	Chargeable Weight	Rate / Charge	Total	Nature and Quantity of Goods (incl. Dimensions or Volume)
17	2,160K			FREE			CONTAINING 43 ORIGINAL ORIGINAL WORKS OF ART

Prepaid	Weight Charge	Collect	Other Charges
FREE			

	Valuation Charge		
	Tax		
	Total Other Charges Due Agent		

Shipper certifies that the particulars on the face hereof are correct and that insofar as any part of the consignment contains dangerous goods, such part is properly described by name and is in proper condition for carriage by air according to the applicable Dangerous Goods Regulations.

DELIVERY ORDER
KOREAN AIR
199

AUTHORIZED BY

| | Total Other Charges Due Carrier | | |

Signature of Shipper or his Agent

Total Prepaid	Total Collect

| Currency Conversion Rates | CC Charges in Dest. Currency | | |
| For Carrier's Use Only at Destination | Charges at Destination | Total Collect Charges | |

09OCT1991 NEW YORK
Executed on (date) at (place)

Signature of Issuing Carrier or its Agent

180- 0242 9991

작품통관을 위한 항공사의 Airway Bill

관 세 면 제 신 청 서

김 포 세 관 장 귀하

서울특별시 서초구 서초동 700번지

재단
법인 **예술의전당**

이사장 조 경 희

1. 신청인의 주소 상호
 및 대표자 성명

2. 사 업 의 종 류 문화예술

3. 용 도 및 사 용 방 법

4. 사 용 (설 치) 장 소

	계	주무	소장

품　명		규　격 (성능형식)	수 량	신고가격 ($)	면 세 액	처 리 의 견
명　명	방　명					
계						

제조할물품의품명	규　격	수 량	제조개시일 위료예정일	비　고
계				

관세법 제　　조 제　　항　　호 및 동법시행령 제　　조의

규정에 의하여 관세 면제를 받고저 위와 같이 신청합니다.

199 1 년 10 월 15일

신청인 서명 날인

이사장 조 경 희

수입신고필증

010-11-97-1-058354-7 사무관리장 0312

①신고자	세계관세사무소 황 평 호					
②수입자	(재)예술의전당	A				※ 처리 기간 : 3일

			⑥세관·과	⑦신고번호	⑧통관계획	⑨신고구분
③납세의무자	서울 특별시 서초구	통관고유번호 예술의전-2 87-1-01-8	010-11	19515-97-0504343	D	B
	주 소 서초동 700		⑩신고일	⑪거래구분	⑫종류	⑬결제방법
			97/05/31	86	K	GN
	상 호 (재)예술의전당	사업자등록번호	⑭입항일	⑮국내도착항	⑯선기명	국적
	성 명 이종덕	214-82-00264	97/05/31	김포공항	KE	KR
			⑰운송형태	⑱적출국	⑲B/L(AWB)번호	
④무역대리점			40BU	EG(EGYPT)	18037374912	
		EGAND0001R	⑳화물관리번호		㉑반입일	㉒관세사기재
⑤공급자	ANDRE CHENUE S		97KEOQG5US0005000		97/05/31	- -
			㉓검사(반입)장소 01099999-12345		㉔징수형태	㉕예비란
			서울타소장치장		11	

㉖품명·규격	㉗세번부호 ㉘과세가격(CIF)	㉙세종	㉚세율	㉛감면율	㉜세액	㉝감면, 분납 유 예부 호
(001란) ANTIQUITIES; TTL 70PCS USD77,900,000 ATTACHED	9706.00-1000 $ 77,900,000	관	기가 0.00%	100.00%		A02900010006 ※내국세세종
	W 69,699,467,000					
	㉞순중량 단위 4,000 KG					
	㉟수 량 단위	부		(B)		K120213
	㊱원산국·표시유무·방법·형태 -EG- S - -		㊲C/S검사구분 S	㊳검사방법변경	㊴예비란 N	
	$	관	()			※내국세세종
	W [전량출고제] 단위				97 (11)30(일)까지 수송하고, 30일 이내에	
	㉟수 량 단위	부			해제 신청을 하시기 바랍니다. 3/2	
	㊱원산국·표시유무·방법·형태		㊲C/S검사구분	㊳검사방법변경	㊴예비란	

㊿결제금액(인도조건-통화종류-금액) CFR USD 77,900,000	㊶환 율 894.7300 KRW-1	㊷운 임	㊸보 험 료	
㊼총중량 5,410 K	단 위	㊽포장갯수 종류 26CT	㊺관 세	

㊾포장기호·번호 ADDR	㊼특 소 세	㊹가산금액	㊺공제금액
		㊻과세가격합계 $ 77,900,000 1매 관 W 69,699,467,000	
	㊽교 통 세	㊿타법령에 의한 구비요건	
	㊾주 세	타법령명:	
㊿ 33-2-다-7	㊿교 육 세	㊿세관기재란	
첨 ㊿	㊿농 특 세		
부 ㊿	㊿		
서 ㊿	㊿부 가 세		
류 ㊿	㊿신고지연 가 산 세		
㊿	㊿계	㊿신고수리일자 97 t 31 (791395)	

※ 수입신고필증의 진위여부 확인은 관세청 통관시스템에 조회하여 확인하시기 바랍니다.
※ 본수입신고필증은 세관에서 형식적 요건만을 심사한 것이므로 신고내용이 사실과 다른때에는 신고인 또는 수입화주가 책임을 져야 합니다.

```
I N V O I C E   &   P A C K I N G L I S T
```

CONSIGNEE ADDRESS : LES ARTISTES DU MONDE CONTRE 1'APARTHEID
C/O CENTRE D'INFORMATION DES NATIONS UNIES-1,
RUE MIOLLIS- 75015 PARIS. TEL:45 68 49 12/45 68 48 89
NOTIFY ADDRESS : COORDINATRICE : CHANTAL BONNET

SHIPPER ADDRESS : SEOUL ARTS CENTER
700,SEOCHO-DONG, SEOCHO-KU, SEOUL, KOREA

PORT OF LOADING : BUSAN, KOREA PORT OF DISCHARGE : LE HAURE, FRANCE.

IDENTIFYING MARKS & NOS.	DESCRIPTION OF GOODS	QUANTITY	UNIT PRICE	AMOUNT
ART AGAINST APARTHEID C/NO : 1/22-22/22	VARIOUS EXHIBITS FOR APARTHEID EXHIBITION ART PAINTINGS ETC.	128 SETS		FF2,353,975.-

- DETAILS AS ATTACHED SHEETS -

TOTAL : 22 W/CASE 128 SETS FF2,353,975.-

DIMENSIONS N/W G/W NO COMMERCIAL VALUE
 VALUE FOR CUSTOM PURPOSE ONLY
 392 KGS

서울특별시 서초
재단법인 예
SIGNED BY :이 사 장 조

작품통관을 위한 Invoice

COMMERCIAL INVOICE

156323 NW

① Shipper/Exporter Seoul Arts Center 700 Seocho-Dong, Seocho-Gu Seoul, Korea	⑧ No. & Date of invoice
	⑨ No. & Date of L/C
	⑩ L/C issuing bank
② For Account & Risk of Messrs.	⑪ Remarks:
③ Notify Party Ms Susan Fisher Sterling The National Museum of Women in the Arts 1250 New York Avenue, N.W. Washington D.C. 20005-3920 U.S.A.	

④ Port of Loading	⑤ Final Destination
Kimpo, Seoul	Washington D.C.
⑥ Carrier	⑦ Sailing on or about
K.E.C.International	

⑫ Marks and Numbers of PKGS	⑬ Description of Goods	⑭ Quantity/Unit	⑮ Unit-Price	⑯ Amount
10 Contemporary Korean Women Artists Exhibition	Catalogue Poster Leaflet	1,000 Vol 1,800 Sheets 18,000 Sheets	No Commercial Value ''	
Total	16 carton boxes		''	

⑰ P. O. Box : Cable address: Telex code : Telephone No.:	⑱ Signed by 이 사 장 조 경

(210×297㎜)

상업적인 물품의 Invoice

사 양 도

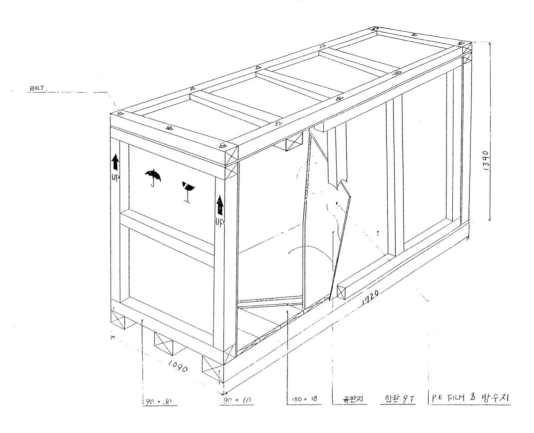

BOLT

UP

UP

1390

1720

1090

90 × 30　　　90 × 60　　　150 × 18　　　골판지　　　함판 9T　　　P.E FILM & 방수지

박스 표면에는 일반적으로 보내는 사람 및 받는 사람의 주소, 취급주의 표시, 위 아래 표시 등을 한다.

〈한국 현대여류작가 미국전시회〉의 작품포장 내역서

Case No 박스번호	Inner Case No 작품번호	Quantity 수량	N/W(kg)	G/W(kg)	Dimention(cm) 크기	CBM
1/17	1,2,3,4,5,6,7,20,22	9 object	90	190	157x118x122	2.260
2/17	9,11,13	3 object	70	230	197x102x73	1.466
3/17	10,12	2 object	80	240	197x102x73	1.466
4/17	9,11,13	3 object	70	230	197x102x73	1.466
5/17	10,12	2 object	80	240	197x102x73	1.466
:	:	:	:	:	:	:
:	:	:	:	:	:	:
Total :	17 case	44 object	745kg	2,165kg		16.847CBM

통관을 위해서는 Invoice 및 포장내역서, Airway Bill, 면세신청서, 작품사진 및 작품내역서, 사유서 등이 필요하며 Invoice에는 반드시 작품가격을 기록하여야 한다. 작품가격을 기록하지 않으면 통관이 불가능하다.

작품과 달리 전시 카탈로그 등 판매를 목적으로 통관하는 물품은 관세를 물어야 한다. 판매품의 경우에는 Commercial Invoice를 작성한다.

작품은 파손에 예민하다. 그래서 작품포장은 전문업체에 의해 꼼꼼하게 처리되어야 한다. 박스에는 보내는 사람과 받는 사람의 주소, 취급주의, 위 아래 등의 표시를 한다. Invoice의 내역서에는 어느 박스에 어느 작품이 들어 있는지 박스번호와 작품번호, 크기, 무게, 관련작품사진, 작품내역 등을 꼼꼼히 기록하여야 한다.

작품의 통관시에는 작품을 반입하는 사유서와 전시계약서, 전시개요서 등을 해당 세관에 제출하여야 한다.

사 유 서

B / L NO : 180-3738-5820

품 명 : 미술작품

수 량 : 82점

상기 품목은 91. 3. 20- 91. 4. 20까지 갤러리 킹에서 열리는 〈프란시스 고야전〉을 위하여 반입되는 예술작품으로서 미술의 대중화와 국제교류에 커다란 기여를 할 것입니다. 이 뜻깊은 전시회가 성공적으로 개최될 수 있도록 통관에 협조하여 주시면 전시업무에 도움이 될 것으로 사료되어 본 사유서를 제출합니다.

1 9 9 1 . 3 . 10

갤러리 킹 관장 이 명 옥

대행사에 통관업무를 위임할 경우에는 사유서와 함께 위임장도 제출하여야 한다.

위 임 장

갤러리 킹에서 개최되는 〈프란시스 고야전〉(91.3.20-4.20)의 통관에 관한 일체 업무를 (주)대운통운에 위임합니다.

1 9 9 1 . 3 . 10

갤러리 킹 관장 이 명 옥

작품 통관시에는 포장된 작품을 일일이 뜯어보아야 하는데, 보통 번거로운 일이 아니며 작품 손상의 위험도 크다. 그래서 일의 신속한 처리와 작품안전을 위해 해당 세관에 타소장치를 요청한다. 타소장치가 받아들여지면 세관은 미술관을 보세구역으로 지정하고 보세구역으로 지정된 미술관에 세관직원이 파견나와 통관업무를 시행한다.

타소장치 지정 신청서

[서식 제 1 호]

장치장소 지정 신청서

신청인	주 소					
	상 호	한 글				
		영 문				
	대 표				전화번호	
지정요청내용	입항일자				편 명	
	AWB 번호	MAWB			HAWB	
	품 명				수량/중량	/
	장치장		세관(출장소)관할		(약어:)	
	요청사유					

항공화물취급 요령 제 5조 제2항의 규정에 의거 위와 같이

긴급 분류를 신청합니다.

199 서울특별시 서초구 서초동 700
재단법인 예술의전당
신청인 이 종 덕

항 공 사 귀 하

결		
재		

타소장치가 받아들여지면 요청장소에서
통관업무가 이루어진다

수 신 : 서울세관장
발 신 : 갤러리 킹 관장
제 목 : 미술품 타소장치 및 통관협조 의뢰

1. 갤러리 킹에서는 국제 문화교류활동의 일환으로 〈프란시스 고야전〉을 1991.3.20 - 4.20
 까지 개최합니다.
2. 동전시회를 위해 반입되는 작품들은 고가의 미술작품으로서 충격의 최소화와 특별취급을
 요하는 작품들입니다. 작품의 안전한 반출을 위해 당 갤러리에 타소장치를 신청합니다.
3. 동 건과 관련하여 발생하는 모든 문제는 갤러리 킹에서 책임질 것을 각서하오니 통관하여
 주시기 바랍니다.

첨 부 : 1. 사업계획서 1부
 2. 계약서 1부

복제품의 경우는 원칙적으로 무관세 통관이 불가능하다. 복제품은 상품으로 취급되기 때문이다. 단 공공목적으로 시행되는 부득이 한 경우 보세 전시장 설영 특허신청을 이용한다. 이 경우 전시가 끝나면 전량 재반출된다는 조건으로 허가가 됨은 물론이다.

운송 계약

작품운송 중에는 작품이 파손될 우려가 크므로 운송회사와 운송계약을 체결할 때 유의하여야 한다.

운송용역 계약

1. 계 약 명 : 〈프란시스 고야전〉 작품운송
2. 계약금액 : 1,900,000원(부가세 포함)
3. 계약기간 : 1991.3.15-1991.4.25(변동가능)

갤러리 킹(이하 '갑'이라 함)과 대운통운주식회사(이하 '을'이라 함)는 상호 대등한 입장에서 별첨의 계약문서에 의하여 위의 용역에 대한 계약을 체결하고 신의에 따라 성실히 계약상의 의무를 이행할 것을 확약한다. 이 계약의 증거로서 계약서를 작성하여 당사자가 서명날인한 후 각각 1통씩 보관한다.

계 약 일 자 : 1991년 3월 10일

갑 : 갤러리 킹 관장 을 : 대운통운주식회사

서울시 종로구 관훈동 70 서울시 중구 서대문동 68-12

관장 이 명 옥 대표이사 김 말 동

운송계약 일반조건

제 1조 총 칙
〈프란시스 고야전〉의 작품 운송용역을 시행함에 있어 '갑'과 '을'은 운송용역계약서에 기재된 계약에 대하여 신의와 성실의 원칙에 입각하여 이를 이행한다.

제 2조 목 적
'갑'의 전시회 참가를 위한 물품의 운송을 '을'에 위임하여 '을'로 하여금 안전하고 성실하게 정해진 기간내에 운송이행을 규정함에 있다.

제 3조 운송물품
'을'이 운송할 물품은 15박스(회화 82점)이며 목록은 별첨 1과 같다.

제 4조 운 송
4-1. 운송의 시행은 육상노선을 이용하여 '갑'과 협의한 방법 및 기간 내에 수행되어야 하며,

株式會社 東部高速
DONGBU EXPRESS CO., LTD.

106-9, CHO-DONG, JUNG-KU,
SEOUL, KOREA

Telephone : (02)584-5984, 595-4024
Facsimile : (02)584-4053, 268-6910

예술의 전당

한가람 미술관 귀하

Our Ref. : _____

Date : '95. 03. 10

견 적 서
================

RE : "칸딘스키와 러시아 아방가르드전"작품 운송 견적서
================================

수입시 (IMPORT)

- 타소창치장 허가수수료	200,000
- 현도작업및 보세운송면허수수료	200,000
- 운 송 료 (TRANSPORTATION TO MUSEUM)	400,000
- 수입 통관료(CUSTOM FORMILITES)	900,000
- 전시장 반입 작업비 (MOVING IN MUSEUM)	600,000
- 개포작업비 (UNPACKING CHARGE)	1,200,000
- 취급 수수료 (ADMINISTRATION)	-

소 계 ₩ 3,500,000 + 350,000(V.A.T) = 3,850,000

수 출 시 (EXPORT)

- 재포장 작업비(REPACKING CHARGE)	1,600,000
- 전시장 반출작업및 상차작업비	600,000
- 수출 통관료 (CUSTOM FORMILITES)	350,000
- 작품 운송료(TRANSPORTATION TO KIMPO)	400,000
- 취급 수수료 (ADMINISTRATION)	-

소 계 ₩ 2,950,000 + 295,000(V.A.T) = 3,245,000
================================
총 계 ₩ 7,095,000

감 사 합 니 다.

BOB. H CHO/ MANAGER

변동시에는 '갑'과 충분히 사전 협의를 하여야 한다.
단, '갑'은 '을'이 본계약 수행에 필요한 자료 및 정보를 늦어도 5일전에 제공하고 정보 및 자료 미비로 인한 창고료 등 실비 발생시 '갑'이 부담한다.
4-2. '을'이 이행하여야 하는 운송구간은 김포공항에서 갤러리 킹까지이며 작업의 범위는 운송, 해포, 진열까지를 포함한다.

제 5조 운송기간

운송기간은 1991년 3월 15일부터 4월 25일까지로 한다.
단, 추가 전시시 변동이 가능하다.

제 6조 보 험

보험은 '갑'이 지정한 보험회사에 '갑'의 책임 및 비용하에 본 전시품의 해외반출입과 국내반출입 등 전구간 및 전시기간을 포함하며 '을'의 고의가 아닌 부주의 및 실수로 인하여 발생한 손해, 손상 및 파손에 대해서 포장자, 운송인, 설치작업자 기타 이해관계자에 대해 대위권을 포기하는 All Lisk로 부보한다.

제 7조 포장, 재포장, 포장용기 및 보관

7-1. 포장개봉은 '갑'이 지정한 요원의 입회하에 수행한다.

작품은 장갑을 끼고 만져야 한다

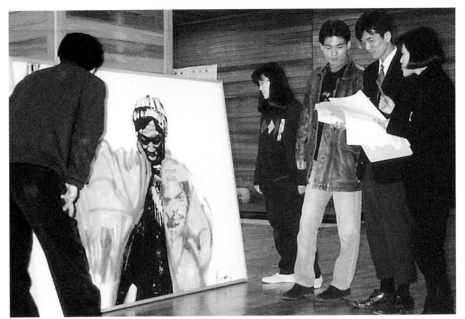

작품의 확인 작업을 하는 전시관계자

7-2. '을'은 운송품목 반출시 재사용에 지장이 없도록 안전한 장소에 포장용기를
 보관하여야 한다.
7-3. 재포장은 가능한 한 보관된 용기를 재사용하여 '을'이 실시하며, '갑'은 이를 감독한다.

제 8조 대가 지급
'갑'은 '을'에게 모든 운송물품의 반출후 계약금액 전액을 현금으로 지급한다.

제 9조 손해배상
'갑'과 '을'은 계약기간 중 본 계약의 불이행 및 불성실로 인하여 상대방에 손해를 끼쳤을 경
우 배상의 책임을 진다.

제 10조 조문해석
10-1. 본 계약 조문에 해석상의 차이가 있을 경우에는 '갑'과 '을'의 합의에 의하여 결정한다.
10-2. 본 계약서에 명시되지 않은 사항으로서 관련법규 및 제규정들의 해당사항은 본 계약의
 일부로 하며, '갑'과 '을'은 성실히 준수한다.
10-3. '갑'은 '을'에게 작업수행에 필요한 정보 및 자료를 사전에 제공한다.

작품해포
　작품을 접수하면 수장고와 같이 안전한 장소로 작품을 이동시키고 작품을 해포한 후
작품상태를 조사한다. 혹 작품에 이상이 있으면 작품상태 관리서에 그 내용을 상세히
기록하고 사진을 찍어둔다. 〈고대이집트 문명전〉이나 〈칸딘스키와 러시아 아방가르드
전〉과 같이 귀중한 작품의 해포, 확인 작업은 대여자측에서 전문가를 보내 직접 처리하
는 것이 일반적이다.
　작품을 다룰 때에는 작품에 기름때가 묻지 않도록 장갑을 착용하며, 작품 확인이 끝
나면 작품을 잘 받았다는 서류와 작품상태에 대한 서류를 보내준다.

THE NATIONAL MUSEUM OF WOMEN IN THE ARTS
1250 NEW YORK AVENUE, N.W.
WASHINGTON, D.C.
20005-3920

Receipt

DATE: May 2, 1991

FOR: **Ten Contemporary Korean Women Artists**
 (May 21 - August 25, 1991)

The following item(s) have been received by the museum:

From: The Seoul Arts Center
 700 Seocho-Dong Seocho-Ku
 Seoul 135
 Korea

Via: Korean Air to JFK Airport, N.Y. and Capitol Express trucking to Washington, D.C.

Description	Insurance Value
Fourty-four works by eight artists	$181,360.
see attached list	

Note: Six works by Won-Sook Kim and six by Boon-Ja Choi
 arrived April 23, 24th and May 1st.

Received by _____ Date _May 16, 1991_
 Stephanie Stitt, Registrar

작품확인이 끝나면 확인서류를 보내준다

전시 인쇄물, 이렇게 만든다

인쇄물은 주로 전시정보의 제공과 전시기록 등을 위해 만들어지는데, 전시와 관련하여 만들어지는 인쇄물은 포스터, 카탈로그, 전단, 초대장, 전시티켓 등등이다.

1. 디자인 통합(CI 작업)

인쇄물을 만들 때마다 디자인을 정하고 제작한다면 매우 비효율적일 뿐 아니라 전체 전시의 이미지가 산만해진다. 전시와 관련하여 제작하는 모든 제작물의 이미지를 통일화시키면 강한 인상을 줄 수 있을 뿐만 아니라 효과적으로 전시업무를 진행할 수가 있다.

전시의 시각적 통일을 위하여 만들어진 전시 로고들

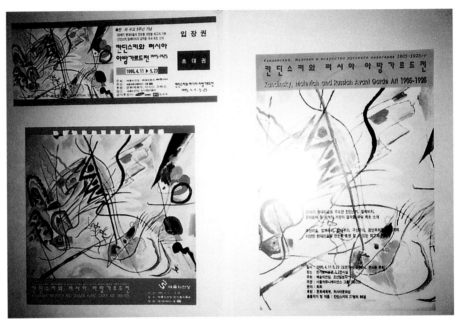

디자인 통합작업이 이루어지면 효과적으로 전시관련 제작물들을 만들 수 있다

2. 포스터 · 전단

홍보매체가 다양화되면서 중요도는 다소 떨어졌지만 포스터와 전단은 여전히 전시 정보전달의 주요한 매체이다. 포스터와 전단은 관람객의 관람욕구 자극과 전시정보를 제공하기 위해 제작되는데, 특히 전단은 간단하지만 전시의 내용을 함축적으로 설명할 수 있어 홍보자료로서 유용하게 사용된다. 포스터와 전단에는 일시, 장소, 가격, 문의전화 등 전시와 관련된 다양한 정보를 삽입하는 것이 보통이다.

3. 입장권

대개 입장권에는 전시에 관련된 정보 - 가격, 이용시간, 장소, 교통편 - 등을 기입한다. 그리고 뒷면에는 전시장 이용의 유의사항을 기입한다. 전시 입장권은 무조건 제작

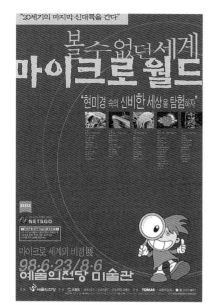

전시정보 제공을 위하여 제작된 포스터

칸딘스키와 러시아 아방가르드전
Kandinsky, Malevich and Russian Avant Garde Art 1905-1925

20세기 초 러시아 아방가르드는 추상미술, 구성주의 등의 회화는 물론 건축, 디자인, 무대미술 등 예술 전분야에 걸쳐 지대한 영향을 미친 현대예술의 시작이자 보고입니다. 그럼에도 러시아의 현대 미술은 아직도 제대로 소개된 적이 없었습니다. 『칸딘스키와 러시아아방가르드 1905-1925년전』의 조직은 이미 1993년부터 시작이 되었으며, 러시아 내 13개 대표적 미술관 소속 20여명의 전문 큐레이터들에 의해 세심한 준비가 되었습니다. 특히 처음으로 해외에 반출되는 작품이 대부분이어서 더욱 기대되는 전시입니다. 이번 『칸딘스키와 러시아 아방가르드 1905-1925년전』은 1988년 러시아의 공연예술이 처음 국내에 소개되었던 것과 같은 무한한 감동과 문화적 충격을 선사할 것이라고 믿어 의심치 않습니다.

미술의 해외 한-러수교 5주년을 기념, 예술의전당과 조선일보사는 『칸딘스키와 러시아 아방가르드 (1905-1925년)전』을 개최합니다. 이번 전시는 국립러시아미술관을 비롯 러시아 전역에 산재한 13개의 미술관에 소장된 걸작품들만을 모아 특별히 마련된 전시입니다. 세계 최초로 추상수채화를 선보인 칸딘스키를 비롯, 예술의 자율적 세계를 구상하고, 20세기 건축과 디자인의 새로운 지평을 연 말레비치, 광선주의를 창시한 곤차로바 라리오노프 등 러시아의 세계적 미술가 28명의 걸작품 86점을 국내에 선보이게 됩니다.

20세기 초 이루 헤아릴 수 없는 미술단체들이 등장하며 일어나, 짧았던 가운데 만들어낸 러시아 아방가르드 미술은 러시아 예술사상 유래를 찾아볼 수 없는 모험과 파란에 찬 격동기였습니다. 사회주의 정권 수립 이후 그 동안 인민의 생활과 유리되었다 하여 60여년 동안을 미술관 창고에서 고이 잠들어 있던 칸딘스키, 말레비치, 곤차로바 등이 주도한 20세기 초 러시아 아방가르드 미술은 전위예술의 창조 예술정신과 현대미술을 이해하고 서유럽에 편중된 20세기 현대미술에 대한 새로운 인식과 시야를 넓혀 줄 것입니다.

로드첸코-몽타쥬 구성

■ 교통편
위 치 서초구 서초동 남부순환도로변(우면산 북쪽)
지 하 철 3호선 남부터미널(예술의 전당)역에서 걸어서 10분
시내버스 92-2번(목동-잠수동)·33-1번(여의도-강남)·9, 9-1,
36번(강남-서초동)·88-1번(남부터미널-방배동)
좌석버스 42번(은평동-잠수동)·733번(여의도-송파)·
56번(시흥-교육보시터미널)·28번(우이동-서초동)
마을버스 서초동 마을버스 지하철역과 연계

■ 주차장
예술의전당은 음악당과 미술관 근처로 주차장이
약 1,500여대의 주차공간을 확보
3시간까지 1,000원이며 1시간 초과시 1,000원씩
추가 주차비를 받고 있음

■ 전시문의 예술의전당 한가람미술관 (580-1611~7)
서울 커뮤니케이션스 그룹 (577-4304~5)

■ 참여작가
· 칸딘스키(1866-1944)
· 말레비치(1878-1935)
· 알트만(1889-1970)
· 바라노프·로씨네(1888-1942)
· 엑스터(1882-1949)
· 판티(1886-1958)
· 필로노프(1883-1941)
· 곤차로바(1881-1961)
· 그리샵코(1881-1977)
· 클룬(1873-1942)
· 곤차로프스키(1876-1956)
· 큐프린(1880-1960)
· 라리오노프(1881-1944)
· 르 단튜(1891-1917)
· 렌툴로프(1882-1943)
· 마슈코프(1881-1944)
· 메쉬체르(1890-1934)
· 멘코프(1885-1926)
· 모르구노프(1884-1935)
· 포포바(1889-1924)
· 로드첸코(1891-1956)
· 로자노바(1886-1918)
· 샤벤(1894-1963)
· 예브쿠르(1883-1948)
· 스테파노바(1884-1958)
· 쉬테른베르그(1881-1948)
· 스트로제브스키(1883-1953)
· 우달초바(1886-1961)

■ 참여미술관. 큐레이터
· 성 페터스부르그의 국립러시아미술관:
블라디미르 구세프, 예브게니아 페트로바
· 아스트라한의 구스토디예프 회화갤러리:
무드밀라 일리나, 갈리나 모샤로바
· 예카테린부르그 순수미술관:
니나 가네브나야, 옹가 피유리나
· 이바노보의 미술관:
류드밀라 불로벤스카야, 마리아 밀러
· 크라스노다르의 코발렌코미술관:
타티아나 곤다렌코, 류드밀라 피키다
· 크라스노야르스크의 수리코프미술관:
알렉산드르 예피모르스키
· 니쥐니 노브고로드의 국립미술관:
발렌티나 크리버바
· 옴스크 순수미술관:
알렉산드르 스리아예바
· 사마라 미술관:
아네타 마스
· 톨라 미술관:
마리아 쿠리나
· 사라토프의 라디쉐프미술관:
갈리나 코르마쿠리나, 나데쓰다 가브릴로바
· 타타르스탄의 공화국미술관:
아나톨리 슬라스니나
· 야로슬라블미술관:
나데쓰다 페트로바, 류브프 유로바

■ 최초의 추상 수채화를 선보인 칸딘스키

· 칸딘스키, 바실리 바실리에비치(1866-1944)
1866년 모스크바에서 출생, 1944년 프랑스의 뇌에-쉬르-센느에서 사망. 법학과 경제학 전공 30세기 되어서야 미술가로서의 소명에 눈떠 1896년 독일 뮌헨으로 미술 유학. 1901년 팔랑스 그룹을 결성, 미술학교의 교수가 됨. 1909년부터 '즉흥' '인상' '구성' 등의 주제로 작품을 제작. 색채의 원초적 가치가 회화언어의 핵심을 이루는 '순수미술'의 개념을 창시하고 1910년 최초의 추상화를 발표함. 1911년에는 프란츠 마르크와 함께 청기사 그룹을 결성. '예술에 있어 정신적인 것' 출간. 1차세계대전으로 인해 러시아로 돌아가 혁명 후에는 공공교육성의 미술부문 담당자로 임명. 22군데의 지방 박물관 개설을 담당하기도 한다. 1922년 그로피우스에 의해 바우하우스의 교수가 됨. 1933년 파리로 이주, 창작생활에 전념한 칸딘스키는 20세기 현대미술의 독보적 정신의 모험을 이어나간 천재의 하나이다.

전시정보 제공을 위하여 제작된 전단

할 것이 아니라 예상 관객수를 고려하여 제작하여야 한다. 제작 수량이 많아지면 제작 경비도 만만치 않을 뿐더러 나중에 남은 것을 처치하기도 곤란하므로 한 번에 너무 많은 양을 제작하지 말고 관람객의 추이를 살피면서 제작하는 것이 필요하다.

그리고 문예진흥기금 모금기관인 경우 가격에는 문예진흥기금의 포함여부를 반드시 밝혀주어야 하고 모금액도 표기하여야 한다.

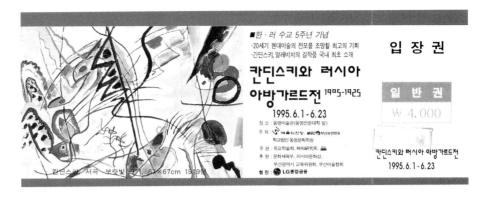

입장권에도 전시와 관련된 모든 정보를 기입한다.

봉투에 주소 및 우편료 별납 유무를 인쇄하면 편리하게 사용할 수 있다

4. 봉투

전시를 진행하다 보면 많은 양의 전시물을 발송해야 하므로 전시주최측의 주소 및 전화번호 등을 봉투에 인쇄하면 편리하게 사용할 수 있다. 그리고 특별한 경우가 아니면 규격봉투를 사용하는 것이 좋다. 규격봉투가 아니면 우편료도 비쌀뿐더러 우편료 별납

업무에도 제약이 따르게 된다. 사소해 보이지만 봉투는 잠재관객이 전시를 접하는 첫인
상이므로 매우 신경을 써서 제작해야 한다.

5. 카탈로그

흔히 "전시가 끝나면 카탈로그 밖에 남는 것이 없다"고들 한다. 그만큼 전시에서 카
탈로그가 중요하다는 말이다. 전시의 구색을 갖추기 위해 대충 만들수도 있지만 제대로
된 전시라면 연구의 성과물인 카탈로그 제작에 각별한 주의를 기울여야 한다. 전시를
하니까 무조건 만드는 것이 아니라 전시의 규모나 의의, 기간 등을 고려하여 가격, 제작
부수, 두께 등을 결정하여야 한다. 비싼 경비를 들여 무조건 두껍게 만들었다가 판매가
안되면 처치하기가 곤란한 것이 바로 카탈로그이다.

수 년 동안의 연구성과를 집대성하는 외국 미술관의 카탈로그와는 달리 대부분의 국
내전의 카탈로그는 전시에 임박하여 허겁지겁 만들다보니 도판 위주로 제작이 되고, 일
단 전시가 끝나면 판매중지 상태에 이르는 것이 보통이다. 그러다보니 전시가 끝나면
그대로 창고로 직행하여 공간만 차지하는 애물단지가 된다. 이러한 문제점을 개선하려
면 우선 카탈로그의 내용에 충실해야 하고 사람들의 구매의욕을 자극할 디자인, 가격
등에도 신경을 써야만 한다.

카탈로그의 제작은 제작계획서 작성 → 제작업체 선정 및 계약 → 자료정리·편집 →
인쇄 → 납품의 순서로 이루어진다.

카탈로그 제작 계획서

카탈로그명 : 〈밤의 풍경전〉

1. 제작 판형 : 국배판
2. 제작 면수 : 180면
3. 지 질 : 표지 - 아트지 250G/M(무광)

 내지 - 아트지 150G/M

 간지 - 레자크 120G/M
4. 제 본 : 반양장
5. 제작 부수 : 2,000부
6. 활용 계획 : 홍보용 - 400부

 판매용 - 1500부

 자료보관 - 100부
7. 수록 내용 : 겉표지 - 4면

 속표지 - 4면

 간지 - 4면

 목차 - 2면

 인사말 - 2면

<div align="center">

원고 - 60면

도판 - 96면

기타 - 5면

저작권 - 3면

</div>

8. 소요 경비 : 15,000,000원

카탈로그의 제작은 자료확보와 자료정리로부터 시작이 된다. 카탈로그 제작을 위해서는 우선 카탈로그에 실릴 원고와 도판제작에 필요한 슬라이드 필름을 확보하여야 하

〈프랑스 현대유리공예전〉의 카탈로그

는데, 필름이 없거나 상태가 나쁠 경우에는 별도로 촬영작업을 해야 한다.

 촬영작업이 끝나면 관련자료를 정리하여 디자이너에게 카탈로그 편집을 의뢰한다. 디자이너는 전시의 취지와 작품성격 등 전시의 제반 여건을 고려하여 카탈로그를 편집한다. 카탈로그는 디자인도 중요하지만 카탈로그의 생명은 자료의 정확성에 있다. 그래서 교정시 카탈로그에 수록되는 작품사진 및 내역을 꼼꼼하게 확인하여야 한다.

MALEVICH, KAZIMIR SEVERINIVICH 말 레 비 치
HEAD OF A PEASANT. 1928-1932. 농부의 머리

Oil on wood board. 690 x 650 mm
The State Russian Museum, St.Petersburg.

Russian painting culture derives from the icon. Like many other modern painters, Malevich drew on icon-painting, treating the latter as a "form of supreme culture" and seeking to understand the spirituality of peasant art. The "Head of a Peasant" is therefore not merely a tribute to ethnography but an attempt at philosophical interpretation of reality. The format and composition of the canvas are reminiscent of a "life of a saint" icon. The stern and solemn face is like an iconic image, while the background is divide into four subject landscapes are painted in different styles, ranging from impressionism to Cubofuturism and, ultimately, to the suprematist red cross.

러시아 회화의 전통은 이콘화로부터 유래한다. 다른 많은 현대미술가와 같이, 말레비치도 이콘화를 그렸고, 그것을 "절대 문화의 형태"로서 다루었으며, 농민예술의 정신성을 이해하기를 원했다. 그러므로 "농부의 머리"는 단순히 종족학에 대한 칭찬이 아니라 리얼리티의 철학적 해석에 대한 하나의 시도이다. 화면의 형식과 구성은 이콘화 "성인의 생활"을 생각나게 한다. 엄격하고 경건한 얼굴은 이콘화의 이미지와 같은데, 배경은 이콘화의 장면을 불러일으키는 4가지 소재로 나누어져 있다. 인상파로부터 입체 미래파 그리고 궁극적으로는 절대주의의 붉은십자에 이르는 범위를 표현한 풍경들이 서로 다른 스타일로 그려져 있다.

카탈로그 제작을 위해 정리된 원고

카탈로그 제작을 위해 준비된 원고 및 슬라이드

카탈로그 제작을 위한 사진촬영작업

원고의 교정작업

6. 저작권

요즘은 카탈로그의 내용뿐 아니라 저작권에도 각별히 주의를 하여야 한다. 일반적으로 전시를 위한 카탈로그 제작에 사용되는 도판은 작품 대여시 저작권을 위임받는 것이 보통이나 그렇지 못할 경우에는 저작권 소유자와 계약을 통해 저작권의 사용기간 및 범위를 정해야 한다. 저작권은 죽은지 50년이 안되는 작가의 창작물에 대해 재산권을 보호해 주는 국제적 법률로서 저작권에 저촉되는 작품 중 저작권을 위임받지 못하면 저작권료를 지급하여야 한다.

저작권 사용의 절차는 저작권 사용 의뢰 → 저작권 사용 허가 → 저작권 사용료송금 → 저작권 표시 확인의 순서로 이루어진다. 예술저작권의 사용료는 사용된 도판의 크기에 따라 다르며 색도에 따라서도 다르다.

저작권료 조건표

(자료:IKA, 1998년)

작가	협회	작품	구분	크기	가격(프랑)
브라크	ADAGP	레스타크의 집(1908)	흑백	1/4	197
브라크	ADAGP	바이올린과 주전자가 있는 정물(1910)	흑백	1/8	148
피카소	PICASSO A.	등나무가 있는 정물	흑백	마이크로	155
피카소	PICASSO A.	애원하는 여인((1937)	흑백	마이크로	155
발라	SIAE	사슴에 묶인개(1912)	흑백	1/2	236
:	:	:	:	:	:

ⓒ state Museum's exhibitioning center "ROSIZO" by the Ministry of Culture of Russian Federation.

〈칸딘스키와 러시아 아방가르드전〉의 저작권 표시

저작권 사용허가가 나면 저작권을 표시하는데 저작권의 표시는 작품명, 작가명,제작년도, 크기, 재질의 순서로 표시한다.

ⓒ Succession Picasso, Paris/ ⓒ IKA, Seoul 1998 / ⓒ 사용자 회사명 1998, Seoul

저작권 도입계약서

제 목	<<서양미술사속에는 서양미술이 있다>> 도판 저작권료
예술저작권자	ADAGP. Picasso Administration. SIAE. VEGAP
계 약 사	도서출판 재원
계 약 일 자	1998. 04. 24.

계 약 조 건

사 용 형 식 · 지 불 조 건	책 재판시 초판시 지불했던 예술 저작권료의 50%-80%지불
예술저작권료	FF2116.65 (원천 과세 금액 포함) *위 금액에서 해당 원천 과세 금액(withholding tax)을 제하여 관할 세무서에 납부하여 주십시오. *위 금액은 원천 과세 금액을 제외한 어떠한 세금의 공제도 없이 각 협회별 소속국의 해당 외화로 각 협회에 지불되어야 합니다.
초 판 부 수 예정 소매가 출 판 기 한	1,500 부 10,000 원 싸인 후 12 개월 이내
지 불 방 식	계약서에 싸인과 동시에 예술 저작권료를 (주)이카를 통해 지불한다. 각 협회별 소속국의 원천 과세율에 따라 원천 과세 금액을 별도로 관할 세무서에 납부한 후 예술 저작권료를 (주)이카에 계약서를 받은 날로부터 30일 이내에 송금해야 한다.
재 판 조 건	저작권 사용자는 상기 도서의 재판을 찍을 시 (주)이카에 미리 통고한 뒤 협회의 허락하에 재판에 해당하는 예술 저작권료를 (주)이카를 통하여 송금한다.
증 정 본	저작권 사용자는 해당 저작권 협회별로 증정본을 각각 2 부를 저작권 사용자의 비용으로 발송한다. 협회 발송 전에 (주)이카에 2 부를 송부한다.
저작권표기	계약서에 명시된대로 표기한다.
기 타	보내드리는 계약서 2 부에 싸인을 하신 후 2 부 모두 빠른 시일내에 (주)이카로 다시 보내주시기 바랍니다. * 보다 자세한 내용은 원본을 참조하시기 바랍니다.

전시 마케팅, 이렇게 한다

전시 마케팅은 전시의 목표를 보다 적극적으로 달성하기 위해 행하는 비지니스 활동이다. 전시 마케팅의 주요 내용은 관객의 욕구를 자극하여 전시장으로 관객을 끌어들이는 일과 전시수입을 극대화하는 일이다.

1. 홍보

전시는 상품광고와 같이 대규모의 경비를 투입할 수가 없다. 그래서 되도록 돈이 안드는 홍보방법을 활용한다. 돈 안드는 홍보는 주로 신문이나 TV, 라디오와 같은 언론매체를 이용하여 전시를 소개하는 방법이다.

보도자료

홍보는 보도자료의 제작으로부터 시작이 된다. 보도자료는 전시의 특징, 전시기간, 전시장소, 개관시간, 전시작품, 입장료, 부대행사 등 전시를 개괄적으로 파악할 수 있도록 만들면 된다. 보도자료의 배포시 카탈로그나 전단, 포스터를 동봉하면 더욱 효과적이다.

예술의전당 소식

예술의전당 홍보출판부 담당 고희경, 이상미, 김영랑 TEL)580 - 1132,4,6
나인투나인서비스 580 -1234, 인터넷 홈페이지 http://www.sac.or.kr

'97 여름방학을 원화의 감동과 함께 〈교과서 미술전〉

일 시 : 1997년 7월 25일(금) ~ 8월 27일 (수)
장 소 : 예술의전당 미술관 제 1전시실
전시시간 : 오전 10 : 00 ~ 저녁 6 : 00 (전시중 무휴이며, 수요일, 토요일, 일요일, 공휴일은
　　　　　　저녁 8시까지 연장 전시합니다.)
주 최 : 예술의전당, 갤러리 사비나, 문화일보사
입 장 료 : 일반 2천원, 학생 천원(20인 이상 단체시 50% 할인)
전시내용 : 현재 초 · 중 · 고등학교 교과서에 수록된 한국 근현대 미술품 중 교육적 효과가 높은
　　　　　　90여점(작품내역은 별도 첨부)
출품작가 : 천경자, 장욱진 등 90여명
부대행사 : 〈미술교사가 추천하는 학생대표 작품전〉, 〈교과서 역사전〉
　　　　　　· 작품감상을 돕기 위한 〈미술의 이해〉 강연회 개최 월요일~금요일 12 : 00~1 : 30
　　　　　　· 작품설명회(갤러리 토크)

이 전시는 예술의전당 인터넷 홈페이지 http : //www.sac.or.kr 로 들어가시면 자세히 안내
받으실 수 있습니다. 또한, PC 통신 하이텔 및 유니텔에서 Go artcent 로 가시면 안내
받으실 수 있습니다.

낯익은 그림들을 만나는 전시회가 열린다.

학생시절 매일 지니고 다니던 미술 교과서에 실린 그림들을 전시장에서 직접 대면하게 되었다.

예술의전당 미술관은 47권의 미술 교과서에 실린 작품 중 교육적 효과가 큰 작품 90여점을 선별하여 전시하는 〈교과서 미술전〉을 오는 7월 25일부터 8월 27일까지 한 달간 전시한다. 우리가 초·중·고 시절, 매일 지니고 다녔던 교과서에 실린 그림들을 전시장에서 직접 대면하게 되는 것이다.

사실 우리 미술교육의 첫 단계인 교과서에는 뛰어난 작품들이 수록되어 있지만, 인쇄된 도판으로서 만 만나는 작품에서는 그 멋과 맛을 제대로 느낄 수 없었다.

이제 교과서 밖에서 직접 만나는 미술작품들을 통해, 교과서 속에서 익히 보아 왔지만, 실제로 그 감동을 몰랐던 작품들을 직접 대면하여 감동을 함께 느껴보자. … 후략 …

기자들은 바쁘다. 한 주일에 수 십건 이상씩 발생하는 모든 전시회에 관심을 기울일 수가 없다. 또한 아무리 기자라도 미술작품을 보고 바로 글로 옮기기란 여간 어려운 일이 아니다. 그래서 기자가 바로 편집하여 사용할 수 있도록 보도자료를 작성하여야 한다. 보도자료 배포에 즈음하여 기자 간담회를 개최하면 더욱 효과적으로 전시를 홍보할 수 있다.

전시작품만 기사거리가 되는 것은 아니다. 주요인사의 방문이나 전시개막행사, 작품 호송, 연주회, 강연회 등 전시와 관련된 내용도 모두 기사거리이다. 특히 장기간에 걸쳐 진행되는 전시는 많은 기사거리가 필요하다. 관객 동원은 기사빈도에 비례하기 때문이다. 그러므로 장기전시의 경우 전시기간 내내 홍보가 될 수 있도록 단계별 홍보활동을 전개하여야 한다.

〈교과서 미술전〉 기사

〈칸딘스키와 러시아 아방가르드전〉 기사

〈칸딘스키와 러시아 아방가르드전〉 기자 간담회

구 분	내 용	기 간	비 고
1단계	전시 개최 소개	97. 12. 2 -12. 3	일간지, 방송, 지방지, 소년지 외
2단계	전시물 안내	12. 10-12. 20	일간지, 방송, 지방지, 소년지 외
3단계	전시개막	12. 22-12. 23	일간지, 방송, 지방지, 소년지 외
4단계	이슈별 전개	12. 27-	이슈 성격에 따라 매체 선택

DM

DM(Direct Mail)도 관객을 유치하는데 많이 이용되는 방법이다. DM발송은 주로 전시의 주제와 관련된 단체나 학과, 협회를 대상으로 한다. 가장 일반적이고 손쉽게 접근하는 관람객 동원방법은 학생단체 관람을 위한 DM발송이다. DM발송과 병행하여 전시 시작 또는 직후에 교장 선생님이나 미술교사를 위한 설명회를 마련하면 더욱 효과적이다.

학교장 및 교사 초청 설명회

〈마이크로 세계의 비경전〉 단체 관람 안내

1. 귀교(단체)의 무궁한 발전을 기원하며 청소년 교육의 새로운 지표가 되는 신교육 개혁에
 발맞추어 일선 교육 현장에서 노고를 아끼지 않으시는 선생님들께 감사드립니다.
2. 우리 (재)예술의전당에서는 '98 사진영상의 해를 기념하여 "볼수없던 세계 - 마이크로월드"
 전시회를 1998년 6월 23일부터 8월 6일까지 45일 동안 개최합니다.
3. 마이크로 세계의 신비를 담은 사진, 영상, 모형 500여점의 전시 및 실습을 통해 신비로운 마이크
 로 세계를 체험함으로써 일상의 생활에서 무심한 시선으로 보거나 느낄 수 없었던 자연세계의
 은밀한 조화와 질서를 깨닫게 하고 주변에 대한 관찰력을 배양하고자 하는 것이 동 행사의
 목적입니다.
4. 과학속의 예술을 생활화 하고자 전시, 영상을 구성하여 흥미로운 교육의 장이 되도록 기획된
 이 뜻깊은 전시회를 단체 활동계획에 참고하시어 관람을 적극 검토하여 주시기 바랍니다.

 첨 부 : 1. 전시 기본 개요 1부
 2. 단체 관람 참가 신청서 1부
 3. 포스터, 전단 각 1부

인터넷 및 기타

그 외에 여러 가지 홍보방법이 있는데, 요즘은 전자매체의 발달로 인터넷을 이용한 홍보방법이 널리 이용되고 있다.

인터넷 홍보

마리 로랑생 특별전　마리로랑생展 | 색채의 황홀 **2**　전시소개 **3**　작가소개　마리 로랑생 컬러테라피 여행　주요작품　전시정보　〉 ☰전체보기　로그인

마리로랑생展 | 색채의 황홀　마리로랑생전 특별 이벤트

색채의 황홀
마리 로랑생 展
MARIE LAURENCIN

2017.**12.09** – 2018.**03.11**
예술의전당 한가람미술관

마리 로랑생 특별전　마리로랑생展 | 색채의 황홀 **2**　전시소개 **3**　작가소개　마리 로랑생 컬러테라피 여행　주요작품　전시정보　〉 ☰전체보기　로그인

마리로랑생展 | 색채의 황홀　마리로랑생전 특별 이벤트

피카소를 그린 화가,
샤넬을 그린 여자

”

프랑스의 위대한 여성 화가이자 영화보다 더 영화 같은 삶을 살았던 작가 마리 로랑생(1883~1956)은 1, 2차 세계대전의 틈바구니에서 황홀한 색채와 직관을 통해 여자와 소녀, 꽃과 동물 등을 그려냄으로써 세상의 아픔을 보듬고자 했다.

파블로 피카소, 코코 샤넬, 장 콕토, 알베르 카뮈 등 수 많은 예술가와 교류하며 '몽마르트르의 뮤즈' '핑크 레이디'로 불렸던 그녀는 1910~1930년대 프랑스 파리 예술계에 큰 영향을 미친 '예술가의 예술가'이기도 했다. 그런 작가의 작품들은 100여 년 전 그린 그림이라고 믿기 어려울 정도로 현대적이며 작가가 평생에 걸쳐 체득한 '색채의 연금술'은 여전히 미묘하고 신비롭다.

국내 최초로 열리는 이번 특별전은 160점에 달하는 작가의 유화, 수채화, 삽화, 사진 등을 통해 마리 로랑생의 작품 세계를 본격적으로 소개하는 기회가 될 것이다.
야수파와 입체파의 틈바구니와 남성 위주의 화단에서 여성 작가로서 자신만의 스타일을 완성했던 마리 로랑생은 기욤 아폴리네르가 쓴 한국인의 애송시 '미라보다리'의 주인공을 넘어 독립적이고 위대한 예술가로 우리 곁을 찾아온다.

올겨울 가장 아름다운 전시로 기대를 모으고 있는 이번 특별전은 '이 시대 진정한 아름다움이란 무엇인가?'에 대한 대답이 되어줄 것이다.

주최 | 예술의전당　KBS 한국방송　가우디움
후원 | 주한프랑스대사관
예매 | 티켓링크 1588-7890　www.ticketlink.co.kr

주관 | KBS 미디어　가우디움
제작지원 | KIBO 기술보증기금　LG 올레드 TV
문의 | 02.396.3588　www.laurencin.co.kr

협력 | MUSÉE MARIE LAURENCIN

NAVER　마리 로랑생전 ▾

2. 광고

TV · 라디오 스파트

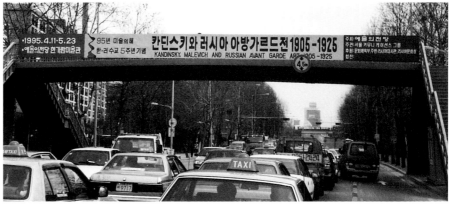

돈을 안들이고 홍보를 할 수 있다면 가장 바람직한 방법이지만 돈 안들이는 홍보로는 한계가 있다. 그래서 대규모 자금을 투자한 전시일 경우 광고를 하게 된다. 많은 관람객 동원을 위해서는 TV 광고가 필수적이다. 실제로 관람객 중 50% 이상은 TV 광고를 보고 찾아온다.

TV 광고는 방영시간이 중요하다. 비싼 돈을 들여 주관객층이 보지 않는 시간에 방영이 된다면 광고효과는 반감이 될 것이다. 그러므로 TV 광고시에는 주관객층의 시청시간을 잘 고려하여 광고를 방영해야 한다.

홍행을 목적으로 대규모의 자금을 투자하는
전시의 TV 광고

〈마이크로 월드전〉의 TV 광고 계획

구 분	내 용	비 고
1차 협의	횟수, 비용 등 협의	
2차 협의	스파트 일정, 컨셉트, 스파트 시간(30″)	
원고인계	Ment, 협찬사 로고, 예매처, 문의전화 등	
제 작	제작 검수, 협찬사 승인	
방 영	일자별 방영시간 체크	

육교현판

TV 광고 이외에 전시에서 주로 이용하는 광고는 육교현판 광고이다. 육교현판은 TV 광고와 같이 많은 경비가 들어가지 않으면서도 매우 효과적이다. 육교현판 설치시 고려해야 할 사항은 설치 기간과 설치 위치이다. 가장 좋은 자리란 말할 것도 없이 사람들의 통행이 많은 곳이다. 그러나 좋은 자리를 잡는 일이 생각같이 쉬운 일은 아니다. 좋은 자리, 좋은 기간은 전문광고 대행사에서 대부분 차지하기 때문이다.

좋은 육교현판의 설치 위치란 사람들의 통행이 많은 곳이다

〈칸딘스키와 러시아 아방가르드전〉의 육교 설치 기간 및 위치

설 치 육 교 명	부 착 기 간	설 치 육 교 명	부 착 기 간
1.인공폭포	95.3.6-3.15	6.안국	95.4.1-4.14
2.미동(동아일보신사옥 앞)	3.14-3.27	7.노량진	4.1-4.14
3.양재동-분당	3.19-3.21	8.동대문	4.17-4.30
4.구로공단 전철역	3.14-3.27	9.단국대	4.18-4.30
5.동대문전화국	3.11-3.21	10.갈월	5.1-5.14

※ 육교현판을 설치하려면 관할 구청에 허가서를 제출하고 허가를 받아야만 한다.

육교사용 허가서

행사명 : 밤의 풍경전
행사기간 : 97.7.24(목)-8.27 (수)
행사장소 : 갤러리 킹
주최 : 갤러리 킹, 민주일보사
주관 : 하제전시문화

신청사항

수량 : 1 개

장소 : 안국동 육교

사용기간 :1997년 7 월 20일- 8월 4일

홍보물의 제작 설치자

상호 : 한라기획

소재지 : 서울 종로구 관훈동 70-45

대표자 : 이 명 옥

전화 : 567-0456

서울특별시 육교 사용료 징수조례 제3조의 규정에 의하여 위와 같이 육교사용 허가를 신청하오니
허가하여 주시기 바랍니다.

첨 부 : 1. 사업계획서 1부
　　　　2. 육교현판시방서 1부
　　　　3. 도안 1부

　　대부분의 육교현판은 차량으로 빨리 이동하거나 바삐 움직이는 사람들이 접하기 때문에 육교현판은 디자인도 중요하지만 주목성과 가독성이 중요하다. 육교현판의 설치는 설치계획서 수립 → 신청서 작성 → 해당 구청의 허가 → 제작 및 설치 → 철거의 순서로 진행이 된다. 육교현판의 설치기간은 대개 2주일 정도이며 업무는 관할 구청에서 처

리한다. 육교현판의 설치는 행사 기간을 고려하여 장소 및 기간에 대한 전반적인 계획 하에 진행하여야 효과적이다.

포스터, 배너, 선전탑, 기타

그 외에 주로 이용되는 광고는 현수막이나 선전탑, 포스터, 배너, 애드벌룬 등이다. 가장 손쉽고 널리 이용하는 방법은 포스터이고 배너나 애드벌룬은 홍보의 목적도 있지 만 전시 분위기 고취를 위한 목적도 크다. 현수막 등을 설치할 때는 법규에도 신경을 써야 한다. 지정 게시대가 아닌 곳에 설치할 경우 과태료가 부과되고 크기나 색채에도 제한을 가하고 있어 주의가 필요하다. 그리고 길가에 배너 등을 설치할 경우는 해당 관 청의 허가를 얻어야 한다.

문화정보 종합게시판을 이용한 포스터 배포

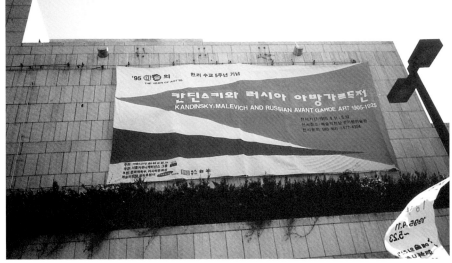

현수막이나 배너, 애드벌룬 등은 전시 분위기 고취를 위한 목적도 크다

3. 전시 프로모션

전시의 내용만 좋다고 해서 가만히 있으면 사람이 찾아오질 않는다. 사람이 찾아오게 하려면 특별한 방법이 필요한데, 그게 바로 전시 프로모션이다. 프로모션은 마케팅 활동 중 특히 판매촉진을 목적으로 행하는 활동이다. 현재 전시에서 이용하는 프로모션의 활동은 주로 가격할인이나 경품제공이고, 그 구체적인 내용은 가족할인권, 단체할인, 패키지 티켓, 퀴즈탐험, 할인쿠폰 발행, 데생실기대회, 해외 여행권 제공 등등이다. 사업성을 강조하는 요즘의 추세로 보아 앞으로는 프로모션 활동이 더욱 활성화 될 것이다.

〈중국문화대전〉의 티켓 프로모션

구 분	내 용	배 포 방 안	비 고
할인 쿠폰	20%할인	· 유통업체, 정유소 등에 비치	· 1인 2매 가능
		· 각 백화점, 학습지, 통신사의 DM동봉	· 포스터, 전단 이용
		· 천리안, 하이텔, 유니텔 등 PC통신	
		· 월간지의 기획기사 및 경품 프로모션	
		· 기타 쿠폰 책자	
Package 티켓	20%할인		· 적극적 가족단위 관람유도
단체관람(학생)	30%할인	· 학교장 초청설명회	· 단체관람 요청
단체관람(기업)	30%할인	· 기업사보를 통한 판매 고지	
		· 기타 각종 매체 동원	

〈마이크로 월드전〉 전시 프로모션

구 분	내 용	비 고
퀴 즈	· 전단, 티켓에 퀴즈응모권 부착	협찬사 협찬 유도
	· 전시종료직후 추첨 - 각종 경품 제공	
관람기 공모	· 당선자 파리 여행	항공사 협조

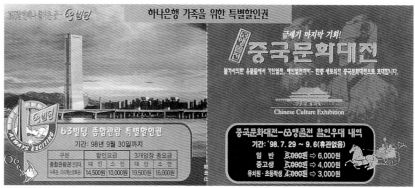

할인티켓

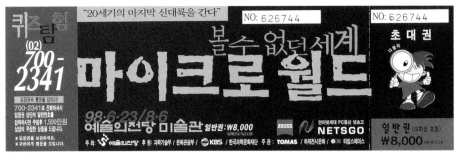

전시 프로모션은 적극적인 관람객 개발이라는 긍정적인 측면도 있으나 무조건 관객동원에만 신경을 쓰다보면 막상 전시의 내적 측면에는 신경을 쓰지 못하는 부작용도 있다.

4. 전시 기념품

전시 기념품은 말 그대로 전시의 기념이나 수입 증대 등 다양한 목적을 위해 제작이 된다. 그러나 실제 전시와 관련하여 만들어지는 기념품이란 그리 다양하지가 않다.

아트포스터, 엽서, 티셔츠, 손수건, 컵, 넥타이, 스카프, 달력 등이 대부분이다. 외국의 사정도 우리와 크게 다르지는 않다. 그리고 이상하게 들리겠지만 전시 자체를 위해 만들어지는 기념품은 거의 없다. 길어야 2개월 정도에 끝나는 전시를 위해 막대한 제작 개발비를 투자할 사람은 아무도 없기 때문이다. 그러한 이유로 전시 기념품이란 대개 이미 만들어져 있는 제품에 전시될 작품의 이미지를 응용하는 정도이다.

인쇄물과 같이 기념품도 전시 종료와 동시에 판매가 종결되는 것이 보통이다. 그러므로 기념품 제작시 예상 관람객이나 주변 여건을 분석하여 제작수량 및 종류, 가격 등을 결정하여야 한다.

일반적으로 기념품 판매장은 전시장의
출구에 배치한다

〈칸딘스키와 러시아 아방가르드전〉과 관련하여 제작된 각종 기념품들

기념품 제작시 또 하나 고려해야 할 사항은 저작권의 문제이다. 기념품의 용도로 저작권을 사용하기 위해서는 카탈로그와는 별개로 저작권 소유자로부터 저작권을 위임받아야 한다. 저작권 위임을 받지 않고 무조건 기념품을 제작하였다가는 뒤에 큰 낭패를 볼 수 있으므로 사전에 저작권에 대한 계약을 반드시 체결하여야만 한다.

앞에서 설명했듯이 기념품은 제한된 시장성 때문에 제작에 어려움이 있다. 그래서 가능하다면 일정지분의 판권을 받고 원하는 업체에게 판매권을 넘기는 것도 한 방법이다. 그 경우 전시 자체가 투자할 만큼의 매력이 있어야 함은 물론이다.

5. 부대행사

관련 상품 판매, 식음료 판매, 기타

작품만 보여주는 과거의 전시와는 달리 요즘의 전시는 수입확대와 전시장 분위기 고취, 관객 편의 등을 위해 종종 부대행사를 개최한다. 연주회, 전시 관련상품 판매, 식음료 판매 등 전시 부대행사의 종류는 다양하다.

그러나 부대행사는 자칫 전시의 의도를 변질시킬 우려가 있으므로 신중한 준비가 필요하다. 특히 전시주최측에서 직접 담당하지 않고 외부업체에 위탁하여 진행할 경우 본래의 전시취지에서 벗어나지 않도록 세심한 관리가 필요하다. 식음료 판매시에는 판매품목과 운영시간, 회계 등에 대한 전체적인 운영안을 마련하여야 한다.

수입확대 및 관객편의를 위한 식음료 판매

수입확대 및 관객편의를 위한 관련상품 판매

전시장 분위기를 고취하기 위한 부대행사

전시진열 · 개막행사, 이렇게 한다

전시진열은 단순히 주어진 전시공간에다 작품을 배치하는 기술적인 문제가 아니다. 작품진열은 전시작품의 특성과 전시 조직자의 철학에 따라 세심하게 처리하여야 한다. 관람객의 이해를 돕고 감동을 주기 위해서는 전시기획에 못지 않게 연출에도 많은 신경을 써야 한다.

1. 공간구성

전시장의 조건은 전시될 작품의 수와 크기, 그리고 전시품의 종류에 영향을 미친다. 전시장의 공간구성이란 정해진 공간조건 속에서 얼마나 작품을 효과적으로, 그리고 감동적으로 보여주는가의 문제이다. 공간구성은 전시가 펼쳐질 공간에 대한 철저한 사전조사가 선행되어야만 한다.

〈교과서 미술전〉의 공간구성 아이디어 스케치

〈중국문화대전〉의 공간구성 스케치

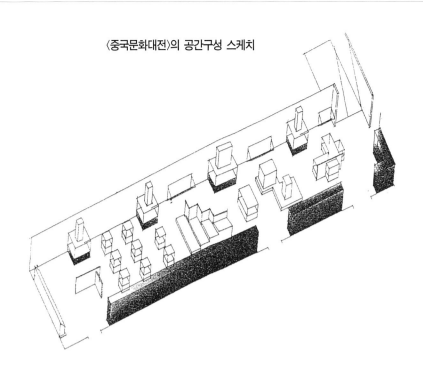

　전시작품의 배치와 함께 전시 관리실, 안내소, 매표소, 프레스 센터, VIP 대기실, 의료실, 기념품 판매, 식음료 코너 등에 관한 배치계획도 세워야 한다. 소규모 전시의 경우에야 별 문제가 없지만 대규모로 벌어지는 행사시에는 관람객의 동선, 편의시설 등의 위치까지 고려한 치밀한 공간계획이 요구된다.

〈97 판화미술제〉의 공간구성

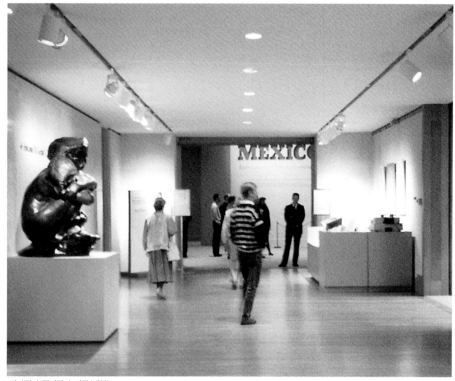

일반적인 전시장의 입구(내부)

일반적인 전시장의 입구(외부)

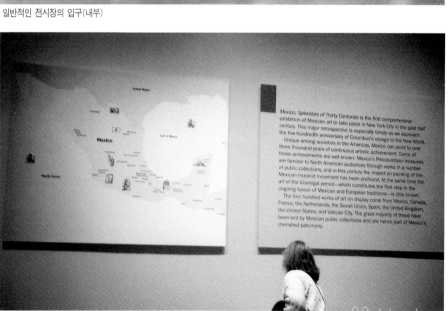

Mexico: Splendors of Thirty Centuries is the first comprehensive exhibition of Mexican art to take place in New York City in the past half century. This major retrospective is especially timely as we approach the five hundredth anniversary of Columbus's voyage to the New World.

Unique among societies in the Americas, Mexico can point to over three thousand years of continuous artistic achievement. Some of these achievements are well known: Mexico's Precolumbian treasures are familiar to North American audiences through works in a number of public collections, and in this century the impact on painting of the Mexican muralist movement has been profound. At the same time the art of the Viceregal period—which constitutes the first step in the ongoing fusion of Mexican and European traditions—is little known.

The four hundred works of art on display come from Mexico, Canada, France, the Netherlands, the Soviet Union, Spain, the United Kingdom, the United States, and Vatican City. The great majority of these have been lent by Mexican public collections and are hence part of Mexico's cherished patrimony.

전시장의 도입부는 전시의 전체적인 설명으로 시작된다

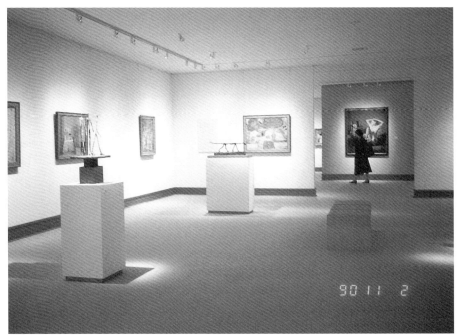
전시장 내부

긴 관람을 요하는 전시의 경우에는 휴게시설에도 신경을 써야 한다

2. 관람동선

관람동선에는 크게 강제동선과 자유동선 그리고 양자를 혼합한 복합동선이 있다. 전시를 체계적으로 보여주기 위해서는 강제동선을 채택해야 하나 강제동선은 사람이 많이 입장할 경우 관람 흐름이 막혀 안전사고의 위험과 관객의 불만을 살 소지가 많다. 반면 자유동선은 관람 흐름에는 문제가 없으나 전시를 체계적으로 볼 수 없다는 단점이 있다. 어떤 동선을 채택할 것인가는 전시의 성격과 주최측의 사정에 따라 전시주최측이 결정하여야 한다.

강제동선은 사람이 몰리는 경우 흐름이 막혀 문제가 발생할 소지가 많다

자유동선의 경우에는 전시를 체계적으로 보여줄 수 없다는 문제가 있다

3. 공간 구획

전시장이 개방되어 있으면 전시장의 독특한 분위기를 느끼기가 어렵고 너무 폐쇄되어 있으면 관리에 어려움이 생긴다. 전시장 내의 공간구획은 동원 가능한 관리자의 수와 작품관리의 위험도에 따라 결정한다. 작품이 작고 귀중한 물건들이 많을 경우 공간을 너무 폐쇄하면 사고가 날 위험이 크다.

4. 전시 보조물

전시 보조물은 작품을 효과적으로 설명하기 위해 제작이 된다. 전시 보조물에는 명제표, 설명판, 전시안내도, 각종 유도사인물, 현수막, 배너 등 다양한 종류가 있다. 전시 보조물은 말 그대로 전시물을 효과적으로 보여주기 위해 사용되는 것이므로 작품의 감상을 방해할 정도로 제작이 되어서는 곤란하다. 그러므로 보조물의 제작시에는 크기, 종류, 수량, 글자체, 색채 등에 유의하여야 한다.

전시공간을 너무 폐쇄시키면 관리에 어려움이 발생하고 많은 관리인력이 필요하다

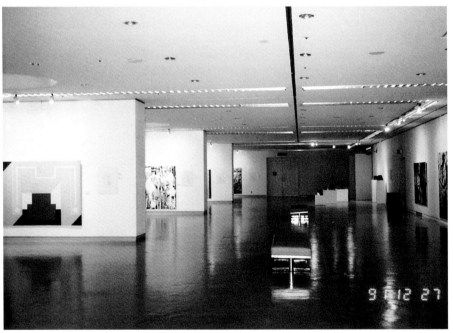

전시공간이 개방적이면 밀도가 떨어져 전시장 분위기가 산만해진다

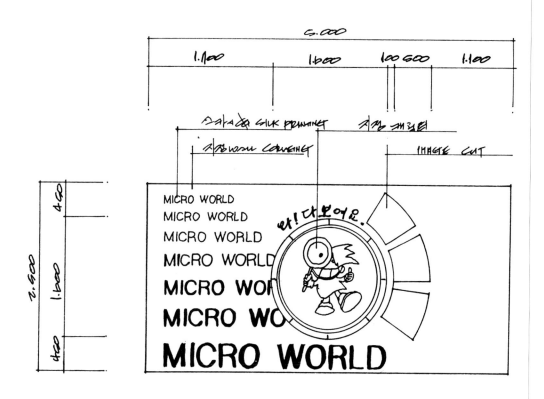

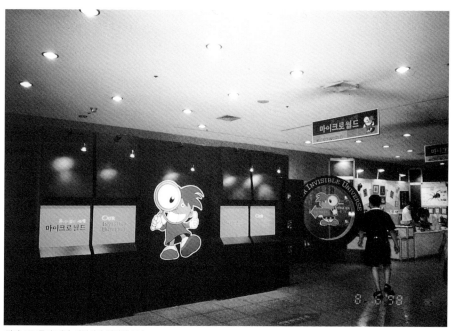

전시 보조물의 제작 사양서와 완성된 모습

작 업 내 역

공사명 : 예술의 전당 미술관 「교과서 미술展」
장치장식물 제작

필디자인
1997. 7. 25

No.	품 목	규 격	수 량
1.	명제표(작품용,교과서전시용)	105×105	120 EA
2.	지주형안내싸인제작(삼각기둥)	〈900×900×1,500〉×2,400	5 EA
3.	테이블상판제작	700×700	22 EA
4.	설명판(5 종)		34 EA
	A.	900×1,800	4 EA
	B.	500×1,100	13 EA
	C.	900×700	2 EA
	D.	600×700	7 EA
	E.	500×500	9 EA
5.	배너(Banners, 양면)	1,200×650	10 EA
6.	유도스티커(바닥부착용)	ø 450	42 EA
7.	아크릴덮개(조각작품용)		5 EA
8.	도장공사(테이블,조각대,지주,파티션)		40 EA
9..	실크인쇄(지주형싸인)	800×1,400	10 EA
10.	노바젯출력(설명판용)		34 EA
11.	일러스트(교과서제작과정)		12 EA

서울 서초구 서초동 1589-8 현대오피스텔 305 TEL : (02)525-1453 FAX : (02)523-6535

● 지 주 형 안 내 싸 인 제 작 (삼 각 기 둥)

소 재 : MDF판넬
규 격 : 〈900×900×1,500〉×2,400
표면처리 : 지정색 락카 도장
표시요소 : 실크스크린 프린팅 4도
수 량 : 5EA

단위:mm

전시 보조물 사양서는 재질, 색채, 글자체까지도 정확히 기술하여야 한다

　　일반적으로 전시 보조물의 제작과 설치는 제작내역서 작성 → 설계도 작성 → 업체선정 및 계약 → 제작 및 납품 → 검수 → 설치의 절차로 이루어진다.

　　로비나 외부공간에 설치하는 전시 보조물은 내부의 보조물과는 성격이 조금 다른데, 주로 작품설명을 위한 내부의 보조물과는 달리 로비나 외부에 설치하는 배너나 애드벌룬 등의 전시 보조물은, 전시장 분위기를 고조시키기 위해 설치가 된다.

작은 용기
Small vessel
1995

케빈 화이트
Kevin White
(1954 -)

메시지 호주미술전
MESSAGES : ART FROM AUSTRALIA

교과서 미술전

3차 교육과정(1973-1980)

중학교 교과서

 교과서 미술전

5. 전시장 정리

본격적인 전시진열은 전시장 정리로부터 시작이 된다. 우선 공간계획에 따라 전시장을 정리하고 각종 전시 보조물을 정해진 위치에 설치한다. 작품진열과 보조물 설치 업무를 동시에 진행할 경우 작품이 손상될 우려가 있으므로 부득이한 경우가 아니면 전시보조물은 작품을 진열하기 전에 설치하는 것이 바람직하다.

전시설명을 위한 실크스크린 작업

설치된 전시 보조물

전시진열을 위한 전시장 정리

6. 작품이동 및 설치

전시장 정리와 보조물의 설치가 끝났으면 수장고로부터 전시장으로 작품을 안전하게 이동한다. 작품 파손의 대부분은 작품 이동시에 발생하므로 작품의 안전에 특히 주의가 필요하다. 깨지기 쉬운 도자기나 조그만 조각품은 손으로 감싸안아 이동하여야 한다. 그리고 무거운 조각품의 경우 운반용 밀차나 크레인 등을 이용하기도 하는데, 기계를 사용할 때에는 각별한 주의가 요망된다.

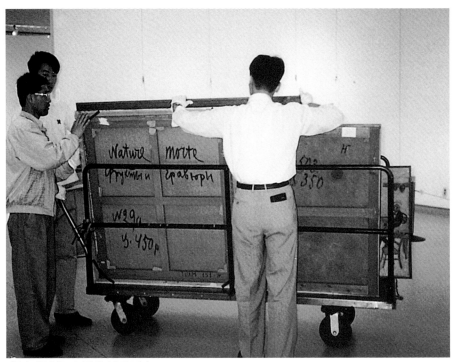

작품의 이동시에는 각별한 주의가 필요하다

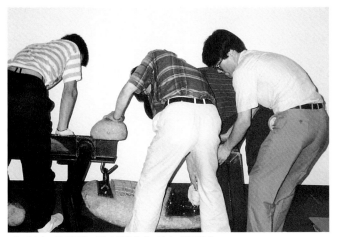

가능하다면 모든 작품은 사람이 직접 옮기는 것이 바람직하다

실제 작품을 전시장에 배치하면 전시 도면에서의 느낌과는 차이가 있다. 도면에서와는 달리 작품의 크기나 성격, 재료, 색채 등에 따라 느낌이 달라지기 때문이다. 시대순으로 작품을 배치할 경우를 제외하고는 작품 위치를 결정하기에는 몇 번의 조정작업이 필요하다. 조정작업이 끝나 위치가 결정되면 보조물을 이용하여 작품을 설치한다.

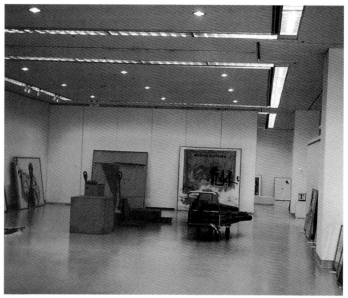

실제 작품을 배치하기 전까지는 몇 번의 조정작업이 필요하다

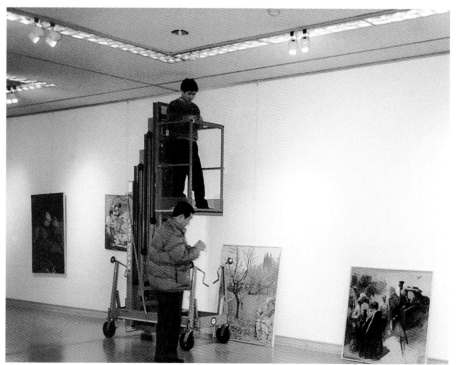

배치작업이 끝나면 작품을 설치한다

7. 전시조명

작품설치가 끝나면 조명작업에 들어간다. 조명의 방법에는 직접조명, 간접조명, 부분조명, 전면조명 등 여러 가지가 있다. 어떤 조명을 선택할 것인가는 전시작품의 특성과 안전성 등을 종합적으로 고려하여 결정한다. 조명작업이 끝나면 사실상 전시장 준비는 끝이 나게 된다. 조명작업을 마치면 설명판이나 명제표가 제대로 붙어 있는지 … 최종적으로 전시장을 점검한다.

조명이 끝나면 각종 시설물을 확인하고,
전시장을 점검한다

조명시설이 끝난 전시장

91년 예술의전당 미술관에서 개최된 〈알렉산더 홀로그램전〉을 위해 작품을 확인하는 알렉산더

8. 개막행사

초대장 발송

대개의 전시는 일반인들에게 개방하기에 앞서 개막행사를 갖는다. 개막행사는 초대장으로 고지를 하는데 초대장에는 개막시간, 전시기간, 전시장소, 교통수단, 주차장 이용 등의 내용을 기입한다.

I·N·V·I·T·A·T·I·O·N

메시지 호주 미술전
MESSAGES;ART FROM AUSTRALIA

1997. 7. 25~ 8. 27

예술의전당은 청소년들의 미술감상 교육을 위해 미술교과서에 실린 작품들을 모아 " 교과서미술전 "을 마련하였습니다.
뜻 깊은 이 전시회에 부디 참석하시어 자리를 빛내 주시기 바랍니다.

1997. 7. 25

예술의 전당 　사장 　이 종 덕
문화일보 　　사장 　남 시 욱
갤러리사비나 관장 　이 명 옥

초대일시 : 1997. 7. 25(금) 오후 5시
관람시간 : 오전 10시~오후 6시 (수요일은 8시)

※ 전시문의 : 예술의전당 미술부 (580-1612~7)

예술의전당

전시를 소개하는 초대장

개막행사

길어봐야 한두 시간 정도에 끝나지만 개막행사는 전시 진행자에게는 여간 피곤한 일이 아니다. 그리고 실제 개막행사는 다른 업무에 못지 않게 많은 준비시간을 필요로 한다. 개막행사는 정확한 시간 계획서에 의해 진행이 되어야 하므로 중요한 전시의 경우 행사 진행 시나리오를 작성하여 진행하는 것이 필요하다. 대개 개막행사는 행사장 준비 → 테이프 컷팅 → 전시관람 → 리셉션 → 폐회 순으로 진행이 된다.

〈볼수없던 세계 - 마이크로 월드전〉 개막행사

행사일시 : 1998.6.23(화) 12:00
장 소 : 예술의전당 미술관 1층 로비

행사구분	시 간	내　　　용	비　　고
행사장 준비	09:00-10:00	앰프설치	
리셉션장 준비	10:00-11:00	리셉션장 설치	
Stand-by	11:30-	초청인사영접	안내요원 배치
시작안내 Ment	11:55-12:00	사회자 전시개막 Ment 잠시후 〈마이크로 월드전〉의 개막행사가 있을 예정이오니 내외귀빈께서는 행사장 으로 모여주시기 바랍니다.	
테이프 컷팅	12:01-12:10	테이프 컷팅 인사 정렬 안녕하십니까? 〈마이크로 월드전〉을 찾아주신 내외귀빈 여러분들께 다시 한 번 감사의 말씀을 드립니다. 행사에 앞서 오늘 이 자리를 빛내주시기 위해 특별히 참석하여 주신 귀빈 여러분들을 소개해 드리겠습니다. 예술의전당 최종률 사장님, 한국영상자료원 … 이 참석해주셨습니다. 그외 … 기념사진촬영 테이프 컷팅 인사들은 앞줄에 정렬하여 주시기 바랍니다. 잠시 사진촬영이 있사오니 포즈를 취해주시기 바랍니다. 테이프 컷팅 자! 사회자가 하나, 둘, 셋 하면 테이프를 잘라 주시기 바랍니다. 하나~ 둘~ 셋 …	장갑, 코사지, 가위전달
전시관람	12:10-12:40	작품전시관람 그럼 지금부터 전시장에 입장하시어 작품을 감상하기로 하겠습니다.	담당 큐레이터 설명

리셉션	12:40-12:45	주최자 인사
		네. 감사합니다. 그럼 지금부터
		〈마이크로 월드전〉의 개막축하 리셉션을
		시작하겠습니다.
		먼저 본 행사의 주최사인 예술의전당
		최종률 사장님을 모시고 행사의 취지와
		인사말씀이 있겠습니다.
		여러분 박수로 맞아주시기 바랍니다.

| | 12:45-12:50 | 최종률사장 인사 |
| | | 원고낭독 |

	12:50-12:55	공동주최자 인사 필요시 통역
		감사합니다. 이번 순서는 본 행사의
		주관자이고 행사를 개최하기까지
		물심양면으로 수고를 아끼지 않으신
		방기식 (주)토마스 사장님의 환영사가 있겠습니다.
		여러분 박수로 환영하여 주시기 바랍니다.
		(또는) 전시관계자 소개

| | 12:55-13:00 | 과학문화재단 이사장 축사 |
| | | 원고낭독 |

	13:00-13:05	기념축배 제의
		이제 본 행사의 성공을 기원하는 축배의 시간을
		갖도록 하겠습니다. 축배는 원로화가 김흥수님께서
		하겠습니다. 내외귀빈께서는 모두 잔을 채워주십시오.
		김흥수님께서 건배제의해 주시면 여러분들은
		다함께 축배를 들어주시기 바랍니다. -위하여-

사회자 Ment

여러분 감사합니다.
이것으로 〈마이크로 월드전〉의 공식행사를
모두 마치겠습니다.
여러분들 앞에 준비되어 있는 음식들을 드시면서
담소도 나누시고 또 오늘 행사를 축하해 주시면
감사하겠습니다. 아무쪼록 돌아가시는 시간까지
즐거운 자리 되시길 바랍니다. 감사합니다.

| | 13:10 | 폐회 |

테이프 컷팅

 개막시간이 되면 테이프 컷팅 초대인사들에게 꽃과 가위, 장갑을 나누어 준다. 사회자는 테이프 컷팅 인사들의 위치를 선정해주고 간단하게 경력을 소개한다. 위치선정에 어떤 원칙은 없으나 일반적으로 주최자를 중심으로 전시와의 관계도, 사회적 지위 등을 고려하여 위치를 결정한다.

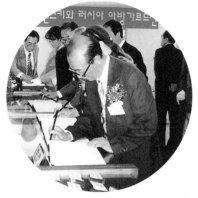

간단한 행사지만 개막행사는 세심한 준비가 필요하다

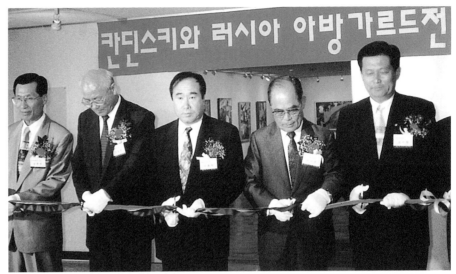

〈칸딘스키와 러시아 아방가르드전〉의 테이프 컷팅

〈칸딘스키와 러시아 아방가르드전〉의 축사를 하는 러시아 영사

전시작품 소개

테이프 컷팅이 끝나면 주요인사들을 모시고 전시장을 돌며 전시작품을 소개한다. 설명은 주로 전시담당 큐레이터가 진행하며 세세한 설명보다는 전시의 큰 틀을 소개하며 지루해지지 않도록 한다.

리셉션

전시관람이 끝나면 개막행사의 마지막 순서인 리셉션 행사를 진행한다. 전시주최자는 참석자들에게 전시개막을 알리는 인사를 한다.

최근에는 테이프 컷팅 행사를 하지 않거나 간단하게 진행하는 경우도 있지만 당분간 없어지기는 힘들 것 같다.

9. 입장권 판매

전시는 입장권의 판매와 동시에 시작이 된다. 입장권 판매대에는 입장권의 가격과 할인, 면제 등에 대한 안내서를 부착하고, 전단 등 전시에 대한 안내물을 제공한다. 외국의 큰 미술관에서는 관람자를 위해 무거운 외투나 짐을 보관해주는 안내소를 별도로 설치, 운영하여 관객의 편의를 제공한다.

외부에 설치된 매표소

전시장 입구에 설치된 매표소와 안내물

휘트니미술관의 안내소

교육 프로그램, 이렇게 한다

작품의 이해와 전시관람에 도움을 주기 위해 교육 프로그램을 마련한다. 일반적으로 전시와 관련하여 시행하는 교육 프로그램으로는 갤러리 토크와 강연회, 작가와의 만남, 작가 사인회, 세미나 등이 있다.

1. 갤러리 토크

갤러리 토크는 큰 준비없이 현장의 감동을 그대로 전달할 수 있어 부담 없이 채택하는 교육 프로그램이다. 갤러리 토크는 어린이부터 일반인에 이르기까지 비전문가를 대상으로 진행이 되므로 전시개최 목적과 전체적인 전시내용을 소개하는 정도로 진행하는 것이 바람직하다.

갤러리 토크는 전시 큐레이터가 진행하는 것이 가장 바람직하나 관련 분야의 대학원생 정도면 진행상에 큰 문제는 없다. 갤러리 토크 진행시에는 되도록 평이한 용어를 사용하고 대상자에 따라 설명 수준을 맞추어주는 것이 필요하다. 그리고 갤러리 토크시에는 작품에 대한 선입관을 심어주지 않도록 주의하여야 한다.

갤러리 토크의 안내문

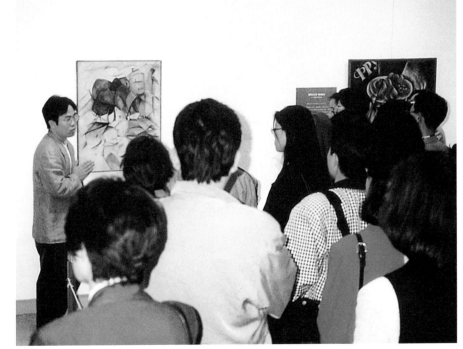

현장의 감동을 전해주는 갤러리 토크

카를로 카라(Carlo Carrà)

카를로 카라는 1881년 2월 11일 이탈리아의 콰르넨토에서 태어났다. 어려서부터 그림에 뛰어난 솜씨를 보인 그는 12살때 부모님과 함께 살던 집의 다락방을 풍경화로 장식할 정도의 실력을 발휘하기도 했다. 이때부터 카라는 어느 장식미술가의 견습생으로 들어가 사회활동을 시작하여 1900년에는 파리 만국박람회에서 장식미술가로 활약하기도 했다.

그는 18살에 세계적인 예술의 중심도시 파리로 가서 모네, 세잔, 고갱 등 당시 한창 유행하던 화가들의 작품을 접하게 되고 보들레르, 랭보와 같은 시인들에 대해서 흥미를 갖게 되면서 점차 화가의 길로 들어섰고, 1906년 밀라노에 있는 브레라 아카데미에서 수학하면서 본격적인 창작활동에 나서게 되었다.

20세기초 유럽에서 비교적 공업화에 뒤떨어져 있던 이탈리아의 특수한 사회상황 속에서 탄생한 <미래파 운동>은 젊은 카라를 자극하여 이 운동의 주도적 역할을 하게 하였다. 미래파 운동은 기존의 미학적 가치와 질서를 부정하고 새로운 기술과 기계가 뿜어내는 역동성을 찬양하는 전위적인 미학운동이었는데 카라도 이 운동에 참여하여 1911년에는 <무정부주의자 갈리의 장례식>과 같은 미래파 운동의 대표적인 작품을 제작하기도 하였다. 미래파의 혁신적인 이념은 전쟁과 군국주의를 찬양하기도 하였는데 카라 자신도 1917년 몸소 전쟁에 참여하였지만 건강이 나빠져 병원신세를 지게 되었다.

1919년 군에서 제대한 후로 카라는 페인팅보다는 명상과 드로잉에 몰두하면서 몇해를 지냈다. 전쟁후에 줄곧 절망감에 빠져있던 카라는 당시 병원에서 만난 이탈리아 화가 데 키리코를 통해 일상적 사물에서 삶에 내재된 불안한 감정을 표현하는 소위 '형이상학적 회화'를 배우게 되고, 한편으로는 과거 이탈리아의 거장인 지오토, 웃첼로, 마사치오 등의 작품에서 발견한 형태의 견고함과 차분함에 끌려 장엄하고 서정적인 풍경화와 정물화로 관심을 돌리게 된다.

1922년부터 아무런 운동에도 참여하지 않은채 혼자서 작품활동에 몰두하던 그는 후에 "발로리 플라스티치(Valori Plastici, 조형적 가치)", "노베첸토 이탈리아노(Novecento Italiano, 이탈리아의 20세기)" 등의 운동의 창시자가 되어 신비, 고요, 평온함이 깔려있는 풍경표현을 통하여 자연주의적 경향으로 기울어진다.

1930년대와 40년대를 거쳐 그는 여러 전시회를 통해 성공적인 업적을 거두고 이탈리아의 주요 도시에 벽화와 천정화를 남기기도 하였다. 그는 또 1943년에는 자서전을 출판하고 동키호테의 삽화용으로 약 100점의 드로잉을 그리기도 하였다. 2차대전 후 그는 계속 화가로서 활동했을 뿐 아니라 아카데미에서 후진을 양성하면서 활발한 활동을 해오다가 1966년 4월 13일 밀라노에서 85세로 숨을 거두었다.

교육 프로그램 진행시 전시 관련자료를 배포해 주면 더욱 효과적이다

2. 강연회

강연회는 좀 더 심도있게 전시 이해에 도움을 주기 위해 개최한다. 그러나 공간 여건이나 강사 선정 등의 문제로 강연회를 개최하기가 어려우면 시청각실을 마련하여 비디오를 상영하는 것도 한 방법이다.

전시 이해에 도움을 주기 위한 강연회

전시 이해에 도움을 주기 위한 비디오 상영

작가와의 만남

3. 작가와의 만남, 작가 사인회

이외에 전시 분위기의 고취와 일반인들의 전시 이해에 도움을 주기위해 작가와의 만남이나 작가 사인회 등 다양한 프로그램을 마련한다.

〈백남준.비디오때.비디오땅 풀이〉

모든 사람과

작가와의 만남

o 때(일시) : 1992.8.14(금) 오후 3시-4시

o 땅(장소) : 국립현대미술관 대강당

〈백남준.비디오때.비디오땅 풀이〉는 국립현대미술관이 비디오미술의 창시자로서 세계적인 명성을 얻고있는 작가 백남준의 회고전인 〈백남준.비디오때.비디오땅〉전을 7월 29일(수)에서 9월 6일(일)까지 개최하면서 그 부대행사로 마련한 프로그램이다.

이날 작가 백남준은 직접 자신의 비디오작품을 편집하여 친절하게 해설하고, 자신의 창작 세계의 비밀을 밝히며, 관람객들의 궁금증을 풀어주기 위한 대화의 시간을 갖는다.

국립현대미술관
503) 7744, 7745

작가와의 만남 안내자료

전시관리 · 철거, 이렇게 한다

전시가 개막이 되면 "야! 이제 힘든 일은 끝났구나!"라고 생각한다면 큰 오산이다. 전시가 개막되어도 여전히 힘들고 중요한 일들이 남아 있기 때문이다. 전시가 개막되면 작품 관리, 운영요원 관리, 관람객 관리 등의 일에 전적으로 매달려야 한다.

전시관리는 전시준비에 못지 않게 어려운 일이다. 아무리 전시의 취지가 좋고 성과가 있었다 해도 만에 하나 작품에 문제가 발생한다면 전시주최측은 되돌릴 수 없는 상처를 받게 된다.

사고는 예고가 없다. 언제, 어디서, 어떤 사고가 발생할 지 모른다. 사고가 난후 후회해도 아무런 소용이 없다. 사전에 사고를 예방하는 길만이 가장 좋은 안전책이다.

고흐·세잔 作品 3점 도난 당해

伊국립미술관에 강도

[로마 AP=연합] 이탈리아 국립현대 미술관에 19일 밤 무장강도가 들어 빈센트 반 고흐와 폴 세잔의 작품 3점을 훔쳐갔다고 미술관측이 밝혔다.

이번에 도난된 작품들은 세잔이 숨지던 해 그린 미완성 유작 '주르당의 오두막(1906)'과 고흐의 말기작 '정원사' '아를의 여인' 등 모두 3점으로, 미술사적 측면에서 중요한 가치를 지닌 것들이다.

도난당한 미술품 가격은 수백만 달러에 이를 것으로 추정되고 있으며 작품의 지명도로 볼때 매매는 거의 불가능할 것이라고 미술관측은 말했다.

권총으로 무장한 3인조 강도는 이날 낮 개관시간중 미술관에 들어온 뒤 폐관후까지 관내에 남아있다가 경비원들을 위협, 경보장치를 끄게 한 뒤 문제의 미술품을 털어 달아났다고 안사(ANSA)통신은 전했다.

사고는 예고가 없다. 언제, 어디서, 어떤 사고가 일어날 지 아무도 모른다

1. 인력 관리

전시요원

전시를 원활하게 진행하려면 전시 관계자들의 업무배정, 출퇴근관리, 급여, 식사 등 전시진행과 관련된 모든 일을 관리하고 지원하는 전시요원이 필요하다. 전시요원은 전

시의 전반적인 진행과 전시업무를 총괄적으로 관리한다. 별 위험없이 보이지만 사실 전시는 매우 위험한 일이다. 수십, 수백억원 하는 작품을 관리해야 하기 때문이다. 전시가 종료되어 작품을 무사히 대여자에게 인계하는 순간까지 전시를 책임진 관리요원들은 긴장을 하고 있어야 한다.

안내원

전시가 시작되면 전시장 안에는 작품을 관리할 전시 안내원이 필요하다. 전시 안내원은 전시안내가 주임무지만 가장 중요한 임무는 전시중에 관람객으로부터 작품을 보호하는 일이다. 그러나 안내원은 단순히 작품만을 관리하는 사람이 아니다. 전시장의 질서와 분위기까지도 유도해야 하는 임무도 있다.

안내원은 관람객이 전시장에 입장하여 접하게 되는 첫인상이므로 복장, 태도에도 각별히 신경을 써야 한다. 단순해 보이지만 안내원의 업무는 쉽지가 않다. 하루종일 전시장 안에 서서 사람과 작품을 관리하다 보면 태도가 흐트러질 위험이 있으므로 안내원에 대한 배려와 함께 각별한 관리가 필요하다.

한편 작품이 매우 고가품이거나 사고의 위험이 클 경우에는 청원경찰을 함께 배치하여 작품을 관리한다.

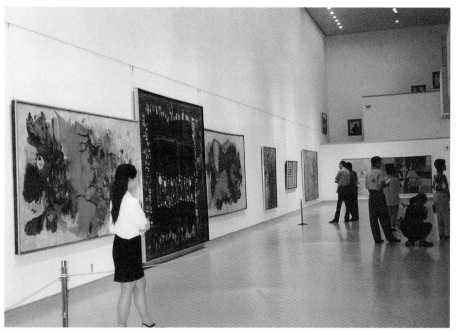

작품소개와 관객으로부터 작품을 보호하는 일을 하는 전시 안내원

입장객 관리

학생들의 단체 관람시 전시장은 혼란스럽고 통제가 어렵다. 학생들의 단체관람은 미

리 학교별로 관람일자를 지정해 인원이 분산되도록 하고, 사람들이 적은 오전 시간으로 유도하는 것이 필요하다. 그리고 학생들의 단체관람시에는 작품뿐 아니라 인명사고에도 각별히 유의를 해야 한다.

전시장에 사람이 많으면 관람 환경이 나빠지는 것은 물론이고 사고가 날 확률도 그만큼 높아진다. 안제책과 전시관리 요원들이 통제를 하지만 사람이 많으면 역부족이다. 전시장 수용능력에 비해 관람객이 너무 많다고 생각되면 입장객을 통제해야 한다. 외국의 경우 사람이 많을 경우 두 시간 단위로 관람시간을 지정해주어 입장객을 통제하기도 한다.

학생들의 단체관람시에는 안전사고에 특히 주의를 기울여야 한다

2. 작품관리

작품 배치도

전시가 일단 시작되면 작품관리가 가장 커다란 문제로 등장한다. 작품관리를 위해 우선적으로 해야 할 일은 작품 배치도를 만드는 일이다. 다 아는 일 같지만 막상 사고가 발생하면 작품이 어느 위치에 있는지 파악하는데 애를 먹게 된다. 작품이 많을 경우에는 더욱이 그러하다. 작품을 관리할 전담 관리자가 있으면 좋지만, 그렇지 못할 경우 전시 안내원을 공간별로 담당을 정해 관리, 보고하도록 해야 한다.

〈칸딘스키와 러시아 아방가르드전〉의 작품 배치도

B1 작품배치 현황

1.풍경 2.첨탑 3.기타치는 여인 4.정물 5.카시스 6.부인과 딸 7.건초만드는 사람 … 10.선술집

B2 작품배치 현황

11.봄의 공식 12.동물 13.비대상구성 14.부엌 15.절대주의 16.추수하는 사람
·
·
·

1995년()월 ()일 확인자 인

작품상태 관리서

문제가 발생하면 아무리 전시 내용이 좋고, 관람객이 많이 와도 소용이 없다. 작품관리를 잘못하면 주최측은 씻을 수 없는 재산적, 도덕적 손상을 입게 되기 때문이다.

전시 중 작품에 이상이 발견되면 즉시 소장처와 보험회사에 연락을 취하고 상태를 조사해야 한다. 또 수시로 작품상태를 파악하여 작품상태 관리서에 기록해 두어야 한다.

인제책 및 기타 안전설비

사고가 나고나서 후회해야 소용이 없다. 사전에 만반의 준비가 필요하다. 전시장에서 작품보호를 위해 손쉽게 사용하는 것이 인제책과 각종 사인물이다. 인제책은 미관상 보기에 좋지는 않지만 작품 보호라는 관점에서는 매우 효과적이다. 인제책이 너무 높으면 눈에 거슬리고 너무 낮으면 효과가 적다. 인제책은 전시의 성격에 따라 색깔, 높이, 재료 등을 고려하여 설치하여야 한다.

Государственный Русский музей
The State Russian Museum

ОПИСАНИЕ СОХРАННОСТИ
THE CONDITION REPORT

АВТОР: Малевич К.С. AUTHOR: Malevich K.S.	НАЗВАНИЕ: Косарь. TITLE: 1912
ИНВ.No.: ЖНГХМ343 INV.# Н. Новгород	РАЗМЕРЫ (см): 113,5x66,5 DIMENTIONS (cm): $ 600,000-
ОСНОВА: холст SUPPORT:	ТЕХНИКА: масло TECHNIQUE: kat. № 38

ПОДРАМНИК раздвижной,
STRETCHER с клинками. с крестовиной,

ГРУНТ клеевой. Цвет - белый.
GROUND Связь с красочным слоем:
 удовлетворительная.
ТЫЛЬНАЯ СТОРОНА не законвертована.
REVERSE SIDE
 Состояние кромок:
 в удовлетворительном состоянии.

 На тыльной стороне отпечатался рисунок кракелюра.
ЛИЦЕВАЯ СТОРОНА:
PAINT SURFACE:
 Деформации основы:
A/1,4. Е/4.

 Кракелюр и изломы красочного слоя:
Кракелюр: мелкосетчатый на белильных участках.
Красочный слой на красном фоне имеет тенденцию к шелушению в верхней
части картины.
 Утраты красочного слоя:
Слева на рукаве, волосах (точечные до грунта), на ногах.

 Потертости по красочному слою:
A/1,4; Е/2 (на ноге) 6x2см; Д/4 (роз)
 Реставрационные тонировки:
Вдоль кромок и по углам.

 Лаковое покрытие:
Отсутствует.

Выдали:
Distributers:

РЕСТАВРАТОР:
ХРАНИТЕЛЬ: *OKuf* 21.03.95

09.04.95. = *Состояние без изменений,*
→ *Сейф*

DESCRIPTION

No(13)

Title	Dialogue-Love
Artist	Sang-sook Park
Genre	Sculpture
Demention	98 ½" × 59 ⅛" × 23 ⅝"
Medium	Wood, plywood, bolt
Year	1990
Owner of work	Artist
Notice	

crate # 2

Condition of work

Depature of SEOUL	Register of NMWA	Departure of NMWA	LA Korea Cultural Center
Good	13 A = 2 small wood pieces + bolts 13 B = painted section with hand 13 C = remaining pieces - horizontal section, 2 uprights cracked midsection in many places: horiz. w/ grain at B. edge, TR edge; section missing? at BR (holes); twigs very frail.	Fragile piece which should be shown on base so visitors stay away! no change. 8/23/91	

〈한국 현대여류작가 미국전시회〉의 작품관리서

그리고 전시장 내에서는 도난, 파손, 화재 방지를 위해서 일반적으로 CCTV나 소화 시설, 온·습도 관리기, 적외선 감지기 등을 설치한다.

작품보호를 위한 인제책

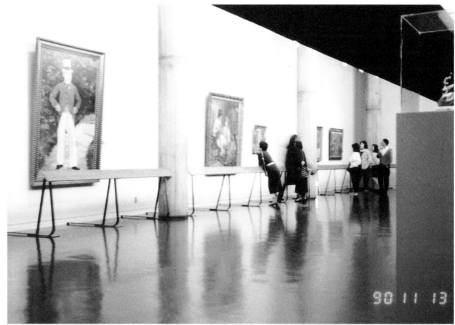
작품보호를 위한 인제책

작품을 감시하는 CCTV

작품보호를 위한 사인물

3. 사고처리

전시를 하다보면 크고 작은 사고들이 일어난다. 그 대부분은 작품에 관련된 사고들이다. 작품 도난에서부터 작품손상에 이르기까지 사고의 종류 또한 다양하다.

작품 도난

작품을 도난 당했을 경우에는 우선 관할 파출소와 보험사에 도난 사실을 신고한다. 신고를 받은 경찰은 현장을 방문하여 6하원칙에 의해 사고 조사서를 작성하고 보험사에서도 현장을 방문하여 사건을 조사, 분석한 후 보험료 지급여부를 결정한다. 보험에서

유의해야 할 점은 보험료는 가입한 만큼만 지급된다는 점이다. 예를 들어 1억원을 호가하는 작품이라 하더라도 1천만원짜리 보험을 들었다면 1천만원만 지급된다. 그러므로 보험가입은 매우 신중을 기해서 결정해야 한다.

도난경위서

일시 : 1991. 11. 25(일) 16:55분경

장소 : 갤러리 킹 3전시실

 사고작품 : 김말동의「도시에 살기」

크기 : 50×40×60cm

재료 : 테라코타

작가 : 김말동 (주소-경기 군포시 산본동 세종아파트 646-906

 전화 (0343)95-3646)

사고내용 : 작품 도난

처리 : 1991. 11. 25 17 : 00경 보험사 및 서초파출소에 신고

 1991. 11. 26 서초파출소에서 사건 조사

 1991. 11. 26 보험사에서 사건 조사

첨 부 : 관련 자료 1부

 1991 년 11월 26일

보 고 자 : 손수봉 (갤러리 킹 큐레이터)

작품 파손

 도난의 경우와 마찬가지로 작품 파손시에는 보험사에 신고를 하고 6하원칙에 의해 사고 경위서를 작성한다. 신고를 받은 보험 감독관은 현장을 조사, 사건을 검토한 후 보험금 지급여부를 결정한다.

사고경위서

일시 : 1991. 11. 25(일) 16 : 55분경

장소 : 갤러리 킹 3전시실

사고작품 : 김말동의「도시에 살기」

크기 : 50×40×60cm

재료 : 테라코타

작가 : 김말동 (주소-경기 군포시 산본동 세종아파트 646-906

 전화 (0343)95-3646)

사고내용 : 왼쪽 손가락 2개가 부숴진 것을 발견, 관객이 건드리다가 부숴진 것으로 판단됨

처리 : 1991. 11. 25 17 : 00경 보험사에 사건조사 요청

1991. 11. 26일 현재 수장고에 보관중

1991 년 11월 26일

보 고 자 : 손수봉 (갤러리 킹 큐레이터)

현장조사 결과 보험금 지급사유가 정당하다고 판단이 되면 사고 경위서와 보험금 청구서, 수리 견적서, 내역서, 작품인수증 사본, 전시 카탈로그, 작품 평가서 등을 구비하여 보험사에 보험금 지급을 청구한다.

보험금 청구서

보험종목 : 동산종합보험

증권번호 : 209HAA91110023

목적물소재지 : 동산종합보험

보험가입금액 : 147,000,000원(총가입금액)

보험기간 : 1991. 10. 20 ~11.30

계약자 : 갤러리 킹

피보험자 : 갤러리 킹

귀사와 체결한 상기 계약에 의해 1991 년 11 월 25일 16시 55분에 (작품파손)사고가 발생하여 관계서류를 구비하여 보험금을 청구하오니 조속히 처리하여 주시기 바랍니다.

1991 년 11월 25일

주 소 : 서울특별시 서초구 서초동 500 갤러리 킹

대 표 : 이 명 옥

◇왼쪽부터 金亨球 尹在玕 李億榮 崔德休 이종무 金永基 李大源 金尙植 朴成煥 金鎭明 李蟲烈씨. 〈鄭漢植기자〉

「서울풍경 변천전」 출품
원로화가들 초청모임

작품만 기사거리가 되는 것이 아니다. 전시와 관련된 모든 것들이 기사의 대상이다

4. 홍보관리

전시가 시작되면 홍보가 끝나는 것이 아니라, 전시시작과 함께 홍보관리도 시작이 되는 것이다. 특히 오랜 기간 계속되는 전시의 경우 홍보는 매우 중요하다. 지속적인 전시보도를 원한다면 계속하여 전시와 관련된 기사거리를 만들어내야 한다. 작품에 관한 기사만이 기사거리가 아니다. 전시 개막행사, 연주회, 강연회, 시상식 등 전시에 관련된 것이 모두 기사의 대상이다.

장기 전시의 경우에는 한 번에 모든 전시 관련 기사거리를 배포할 것이 아니라 전체적인 홍보계획을 수립하고 단계별로 제공해주는 것이 효과적이다. 전시가 시작되어도

눈으로 볼 수 없는 세계를 본다

인체·움직임 순간포착 등 마이크로 세계 비경전 열려

김경자 기자

눈으로는 볼 수 없는 미지의 세계 '마이크로 월드'를 사진영상으로 만나는 '마이크로 세계의 비경전'이 예술의 전당에서 열린다.

98년 사진영상의 해를 맞아 예술의 전당이 '볼 수 없었던 세계-마이크로 월드전'을 이벤트업체인 토마스기획과 공동주최해 23일부터 8월 6일까지 예술의 전당 미술관에서 모습을 드러낸다.

첨단 과학기술을 동원해 마이크로 세계를 탐험하는 이번 전시회는 퍼포먼스로 감상할 수 있는 충격체험 전시회.

인체 생활 자연 시간 빛의 다섯 공간으로 나누어 분야별 특성에 따라 사진, 아트갤러리, 영상물 등 1000여 점의 사진과 움직이는 영상을 보여주

며 관객들이 직접 실험·실습도 할 수 있게 했다.

비 옷방울 속에 들어가 밖을 보고 80인치 모니터를 통해 생화학실험 장면을 직접 확인할 수도 있다.

또 미세한 시간이 만들어내는 빠른 움직임을 순간포착해 보여주며 가시광선이나 자외선도 볼 수 있다.

마이크로의 최소단위인 나노(10억분의 1m) 세계의 모습도 움직이는 영상으로 보여

화살의 빠르기를 1나노(10억분의 1)초로 찍은 황금화살(왼쪽)과 사람의 기관지를 실제보다 3000배 확대한 모습.

줘 마이크로 세계가 보여주는 아름다움과 신비한 과학세계를 함께 만나볼 수 있다.

마이크로 월드 전시회는 아무리 사소한 일상이라도 어떤 식으로 사물을 보느냐에 따라 얼마든지 새로운 세계가 열릴 수 있다는 질문을 던져주는 전시회이기도 하다.

17세기 인류 최초의 현미경으로 마이크로 세계를 인도한 류원후크 현미경(200배 단렌즈 현미경)의 이미테이션(총 9대 중 하나)도 볼 수 있다. SK텔레콤이 협찬했다.

이 전시회는 서울에 이어 8월부터 전국 대도시에서 전국 순회전시회를 갖는다.

보도된 기사는 잘 관리해 둔다

신문사나 방송사, 잡지 등에서 계속하여 보도자료를 요청한다. 한 번에 여러 언론매체의 요구를 수용할 수 없으므로 취재 요청이 오면 사전에 취재시간에 대해 협의를 하는 것이 필요하다. 그리고 신문이나 잡지에 게재된 기사는 기사별로 정리를 해둔다.

5. 영수증 및 자료관리

행사에 쫓겨 허겁지겁 일을 하다보면 놓치기 쉬운 부분이 바로 전시와 관련된 각종 영수증이다. 경비로 사용한 영수증과 기타 전시업무와 관련된 각종 서류들은 추후 일어날지 모르는 법적 문제나 감사 등을 대비하여 잘 관리하여야 한다.

6. 전시 철거·반출

전시 철거

전시 철거는 작품설치의 역순으로 진행이 된다. 전시가 끝나면 작품을 다시 안전한

추후 결산이나 감사 등을 대비하여 전시관련 영수증과 서류는 잘 관리하여야 한다

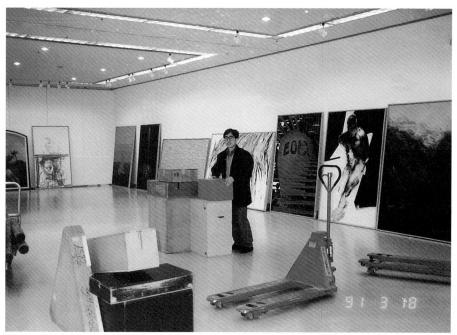

철거 작업시에도 작품관리에 세심한 신경을 써야 한다

장소로 이동하고 작품포장을 한다. 작품을 포장하기 전에 작품 이상유무를 꼼꼼히 살펴보아야 한다. 아주 세밀한 상처는 육안으로 잘 보이지 않는 경우가 있기 때문이다.

전시가 끝났다고 안심해서는 안된다. 전시 철거 중에도 심심치 않게 사고가 일어난다. 철거나 포장 작업시에도 전시 준비할 때와 같은 마음가짐으로 끝까지 최선을 다해야 한다.

반출

작품을 돌려줄 때에는 대여한 작품 및 보조물, 그리고 찾아가지 못한 카탈로그 등을 성실하게 챙겨야 한다. 그리고 전시를 도와준 사람들에 대한 감사인사도 빠뜨리지 말아야 한다.

선생님께

"20세기 프랑스 현대미술전"을 성공적으로 개최할 수 있도록 많은 도움을 주신 선생님께 감사의 말씀을 드립니다. "20세기 프랑스 현대미술전"은 현대미술을 종합적으로 소개할 귀중한 자리였습니다. 앞으로도 더욱 좋은 전시회가 펼쳐나가기를 바라며, 열심히 노력하겠습니다. 선생님의 뜨거운 격려에 다시 한 번 감사드립니다.

1995. 4. 10.

갤러리 킹 관장 이 명 옥

7. 정산

전시가 종료되어도 할 일이 많다. 회계정리 및 세금납부 등이 그것이다.

제세금

전시를 하다보면 간과하기 쉬운 부분이 세금 문제인데, 세금 문제에는 법적 제제가 따르니 특히 이 문제는 주의를 해서 처리해야 한다.

소득세

외국에서 작품을 대여할 때 지급하는 작품 임대료는 "예술적 작품의 저작권의 사용 또는 사용할 권리의 대가"인 사용료 소득에 해당된다. 이 경우 소득세 및 주민세(임대료의 약 15%)를 국세청에 납부하여야 한다.

부가세

전시와 관련하여 물품을 제작하거나 구입할 때는 부가세(물품대금의 약 10%) 포함여부를 반드시 확인하여야 한다. 부가세를 확인하지 않으면 나중에 큰 낭패를 볼 수가 있다.

Exhibition

4장 전시 평가

전시평가, 이렇게 한다

전시의 마지막 단계는 전시결과에 대한 분석과 평가이다. 몇 명의 관람객이 왔는지? 수입은 얼마나 되는지? 관객들은 만족했는지? 관람료는 적당했는지? 결과가 계획서와 근접한지? 차이가 있었다면 무슨 이유 때문인지? 등 전시 전반에 관한 분석을 행한다. 전시를 양적으로 파악하는 일이 힘들겠지만 분석은 객관적인 데이터로 하는 것이 좋다.

1. 관객 분석

전체 관객의 수와 일별 관객 수, 그리고 일반관객과 학생관객의 비율, 단체 입장 현황 등 관객에 대한 전반적인 사항을 분석한다.

〈칸딘스키와 러시아 아방가르드전〉 총괄입장현황

총관람인원	1일평균	1일최고	공휴일평균	비 고
41,609	968	2,617	1,663	유료 : 37,805 무료 : 3,804

〈칸딘스키와 러시아 아방가르드전〉 입장권별 판매 현황

구	분	관람객	금 액(원)	비 고
유	50,000원(VIP권)	18	445,000	2명 입장, 스카프 증정
	25,000원(특별권)	310	3,875,000	2명 입장, 카탈로그 증정
	4,000원(일반권)	22,441	89,466,000	
	3,000원(일반할인권)	110	330,000	

료	2,000원(학생권)	7,708	15,266,000	
	1,000원(학생할인권)	4,184,000	184,000	
무	초대	3,096	0	
	경로	173	0	경로증 소지자
료	회원	535	0	
기	자유이용권	2,684	10,736,000	
타	특별공연	350	3,500,000	
	계	41,606	124,302,000	

〈칸딘스키와 러시아 아방가르드전〉 단체입장 현황

구 분		단 체 수	관람인원(명)	비 고
대	건축학과	26	1,283	· 계획상 주관객은 중고생이었으나
	회화/조소	23	745	실제 주관객은 대학생이었음.
학	디자인/공예	27	946	그래서 이후 각 대학의 회화, 건축,
	기타	10	293	디자인과에 집중적으로 홍보함
교	소계	86	3,267	· 대학생들의 수업과 연계시키는
고등학교		9	342	프로그램이 없어 아쉬웠음.
중학교		28	1,656	
초등학교		2	312	
학원		8	198	
일반		5	164	
합계		138	5,939	

2. 입장료 분석

전시작품의 질(quality)과 비교하여 입장료의 책정은 적정한지? 입장료와 관람인원과의 관계 등을 분석해 본다.

〈칸딘스키와 러시아 아방가르드전〉의 입장료 분석

구 분	가 격	비 고
일반	4,000원	· 대학생을 비롯, 학생층에서 가격에 부담을 느껴 입장료 인하를 요청함. 그래서 대학생은 3,000으로, 초중고생은 2,000원으로 조정함
일반단체/대학생	3,000원	
학생(초중고)	2,000원	
학생단체	1,000원	· 가격인하로 전체 입장수입은 감소했으나 미술인구의 저변확대에는 크게 기여함

〈마이크로 월드전〉의 입장료 분석

구 분	가 격	비 고
일반, 대학생	8,000원	·관객 100,000명이 입장했을 때 투자비용이 회수되는
일반단체	6,000원	선에서 입장료 결정
학생(초중고)	6,000원	·오리지널 작품이 아닌 사진과 동영상으로 8,000원
학생단체	4,000원	6,000원을 받는 것은 다소 무리가 있었음
유치원, 군경	3,000원	

3. 예산 수지 분석

사업 계획서상의 수입과 지출이 실제 결과에 얼마나 차이가 있는지를 분석한다. 수지 차는 전시의 성패를 알려주는 가장 확실한 지표이다. 왜 계획과 차이가 발생했는지를 분석한다.

더 나아가 수입과 지출의 구체적인 내역은 어떤지를 살펴본다. 계획보다 수입이 초과 달성하였다 해도 내용은 그렇지 않을 경우가 있으니 그 원인과 결과를 정확히 분석하여 다음 사업에 참고한다.

〈교과서 미술전〉의 수입 경비 분석

구 분	계 획	실 적	달성률(%)	비 고
수 입	66,000,000	70,238,000	106.0	
지 출	65,000,000	60,238,000	91.0	담당 큐레이터가 직접 원고작성,
				강연진행으로 지출내역 줄임
수 지 차	1,000,000	10,238,000		

〈교과서 미술전〉의 수입 분석

구 분	계 획	실 적	달성률(%)	비 고
입 장 료	54,000,000	64,227,000	119.0	·방학전 홍보가 잘 되어 기대
일 반	24,000,000	27,038,000	111.0	이상의 입장수입 확보
할 인	30,000,000	37,189,000	124.0	
도록판매	6,000,000	0	0	·도록은 직접 제작하지 않고 제작
				업체에 판권수수료를 받고 위임
문화상품판매	6,000,000	6,011,000	100.0	

4. 홍보 분석

전시홍보는 제대로 되었는지, 홍보가 전시관람에 어떠한 영향을 끼쳤는지, 전시홍보와 관객입장의 관계에 종합적으로 분석해 본다.

〈마이크로 월드전〉의 홍보 분석

구 분	보도횟수	내 용	비 고
일간지	20	조선일보 외 19	· 초기홍보는 좋았으나 중간홍보가
주간, 월간지	15	월간미술 외 14	원활치 못했음
TV	10	KBS 9시뉴스 외 9	
라디오	4	아침을 달린다 외 3	
TV 스파트	40	KBS 2	· 전시가 개막된 지 7일 후부터 스파트 광고가
			방영되어 전시 초기 TV에 의한 관객유인 실패

5. 기타 분석

그외 전시장 구성, 전시 제목, 입장객의 유형, 전시만족도, 전시관람 동기, 전시유인 매체, 관객이용 교통수단 등을 종합적으로 분석한다.

〈마이크로 월드전〉의 기타 분석

구 분	내 용	비 고
전시동선	강제동선	· 많은 전시물과 실습기구의 비치로 인해 동선의 흐름이 원활치 못함. 그 결과 하루 3천명 이상의 관람객 입장이 불가능했고, 실제 관람객이 몰린 특정 시간대에는 입장료 환불 소동이 있었음.
전시제목		· 〈마이크로 월드〉라는 제목이 관객에게 전시의 내용을 알리는데 어려움이 있었음.
전시물 캐릭터		· 다봄이로 싱징되는 전시 캐릭터가 너무 어린이들을 목표로 해서 만들어져 어른들의 관람 의욕을 자극하지 못했음.
·	·	·
·	·	·

관객조사는 전시장 출구쪽에 공간을 마련하여 실시한다

각 항목별 분석을 토대로 종합적인 측면에서 전시를 평가하고, 분석된 자료는 다음 전시의 개선을 위한 자료로 활용한다.

Exhibition

Ⅱ. 외부 기획 전시, 이렇게 한다.

오늘날 미술전시는 미술관이라는 공간에서만 진행되지 않는다. 미술관 밖에서도 중요한 전시들이 개최되는데 대표적인 외부전시로는 공공미술, 라이팅 아트(lighting Art), 그래피티(graffiti), 커뮤니티아트(community Art), 도시재생 프로젝트 등이 있다. 외부전시기획은 미술관에서와는 다른 현장의 조건을 고려하여 진행해야 한다. 고려해야 할 주요 조건으로는 첫째, 작품 설치 공간의 여건에 따른 관련 법규(건축조형물법, 도로법, 옥외광고법, 고도제한, 토지사용허가권, 도로점유허가, 건축법 등)를 검토해야한다. 둘째, 작품이 설치될 지역에 살고 있는 사람들의 공감대를 이끌어 내야 한다. 셋째, 미술작품으로써의 가치와 공공성이 적절하게 결합되어야 한다. 미술관에서와는 달리 미술작품이라는 인식이 거리에서는 동일하게 일어나지 않는다. 외부전시에서는 대중성이라는 부분을 충분하게 검토하고 기획해야 한다. 누구나 쉽게 이해하고 공감할 수 있는 작품이 못 된다면, 성가시고 의미 없는 조형물로 남을 수밖에 없다. 경우에 따라서는 도심의 흉물로 전락할 수도 있다.

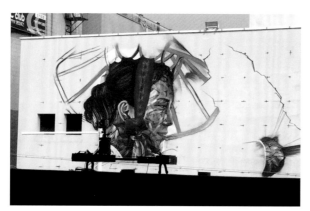

시흥시 오이도 공공미술 프로젝트(2016). _Hopare(호파레_프랑스)ⓒ경기도미술관, 촬영 TJ Choi. 작품 제작 도중 지역주민들의 분쟁으로 인해 작품 제작이 중단되었다. 외부전시기획에서 지역주민들의 의견이 얼마나 중요한지를 보여주고 있다.

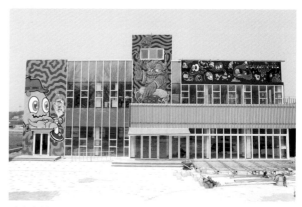

아산 거리아트 프로젝트(2015). 아산시의 대표적 관광지인 아산시 은행나무길을 국제적인 아트거리로 조성하는 거리 아트 프로젝트였다.

Exhibition

1장 외부 전시 기획이란 무엇인가?

　외부 전시 기획이란 미술관 밖에서 행하는 전시로 한시적인 전시 행위가 아닌 반영구적인 작품 제작을 기획하는 행위들을 지칭한다. 현재는 외부 전시 기획이라는 단어보다는 공공미술을 프로젝트(project)라는 단위별 사업으로 구분하는데, 외부 전시 기획은 단기적 사업기획을 분류하는 의미를 갖는다.

　외부 전시 기획은 기존의 미술작품을 공공장소에 그대로 설치한다는 의미보다는 현재를 살고 있는 사람들의 요구에 의해 새로운 창작물을 기획하고 실행하는 것을 의미한다. 외부 전시 기획은 전통적인 전시를 포함하여 라이팅 아트(lighting Art), 그래피티(graffiti), 커뮤니티아트(community Art), 퍼포먼스(Art performance) 등 의뢰자의 요청에 의해 다양한 문화 장르가 결합되어 진행된다.

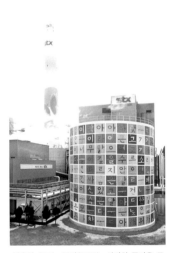

예술이 흐르는 공단(2011). 삭막한 공단을 문화예술활동을 통해 생동감 넘치는 환경으로 변화 시키기 위한 공공미술 프로젝트이다. 사진은 STX에너지(주) 반월발전소에 설치한 강익중의 작품이다

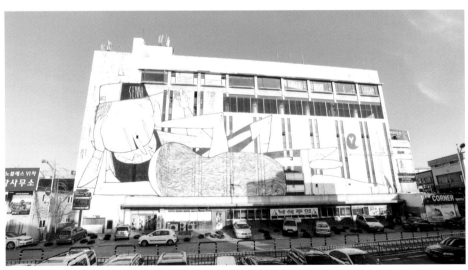

송탄 관광특구 아트거리 조성 프로젝트 Alex senra(알렉스 세나 브라질)(2015). 공공미술 프로젝트를 통해 평택시 송탄쇼핑몰을 새로운 관광지로 자리매김하고, 차별화된 지역 아트거리로 조성하고자 하였다.

Exhibition

2장 외부 전시 기획의 분류

외부 전시 기획은 의뢰자의 요청을 분석하여 현실에 적합한 대안을 제시하는 방식으로 진행된다. 의뢰자의 요구를 현실적 상황에 맞게 적절하게 제시하는 것이 중요한데, 이를 위해 의뢰 주체에 따른 분류가 선행되어야 한다.

외부 기획 전시는 의뢰 집단의 성격에 따라 주민참여형 기획과 기획주도형 기획으로 구분이 된다. 두 가지의 기획 형태에 따라 제시되는 사업의 성격, 방향, 접근방식이 달라지고 실행방식과 결과보고도 달라진다.

외부 전시 기획을 주문제 방식의 물품제작이라고 이해하면 쉬울 것이다. 주문자의 성격에 따라 제품의 디자인이 달라지듯 만들어내는 과정도 달라진다. 기획자가 이러한 구분을 명확하게 하지 않고 기획을 이끌어낸다면 정확한 제품 사양을 무시하고 물건을 만드는 것과 같다.

주민참여형 전시 · 기획주도형 전시

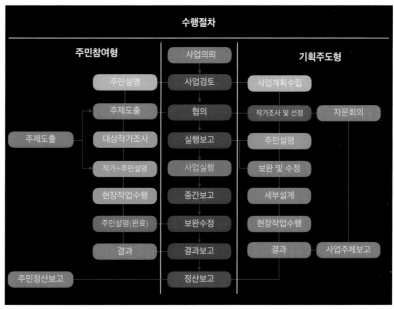

의뢰자에 의한 외부 전시 기획 구분표

주민참여형 기획은 지역 주민들의 참여와 의견 제시에 따라 기획의 내용이 결정된다. 주민참여형 기획은 현장작업 시 주민들의 의견을 반영하여 수정할 수 있으며, 현장에서 문제점을 즉각적으로 해결할 수 있다는 것이 장점이다. 하지만 제한된 시간 안에 프로젝트를 수행하기에는 어려움이 크다. 참여하는 주민 개개인의 동의에 의한 문제 해결이 동반되어야하기 때문이다. 기획 수행단계에서부터 빈번한 주민설명회를 개최해야 하며, 수시로 기획에 대한 문제점을 의뢰 주체와 공유해야 한다는 것이 주민참여형 기획의 번거로운 점이다.

기획주도형 기획은 대규모의 프로젝트에 적합한 사업으로 기획단계에서 예상되는 많은 현장의 문제와 주민 동의를 사전에 검토하고 진행하는 것이 장점이다. 기획안이 완성되면 주민설명회 또는 회의를 통해 기획안을 제시하고, 실행단계 이전에 문제점들을 해결해야 한다. 기획자는 사전에 발생하는 문제점과 법적 검토사항을 확인하고 적용 가능한 기준점을 제시한다.

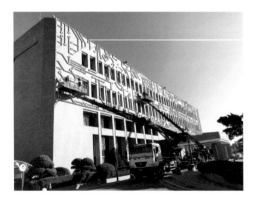

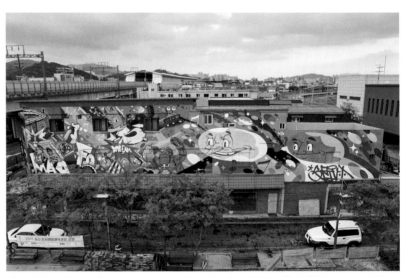

상) 동두천 공공미술 프로젝트(2017) Semi&Spiv(세미, 스피브_한국), ⓒ경기도미술관, 촬영 TJ Choi. 동두천 보산동 외국인관광특구는 1980년대 이후 급속하게 쇠퇴하고 있는 지역의 상권 활성화와 거리 개선을 목적으로 그래피티 프로젝트가 진행되었다.

좌상) 평택 송탄공공미술 프로젝트(2017) ⓒ경기도미술관, 촬영 TJ Choi. 평택 송탄출장소 외벽 작업은 송탄이라는 지역 명칭에서 유래한 의미를 한글전각체로 디자인하고, 21세기 첨단산업단지가 들어서는 도시의 이미지를 결합하여, 국내에서는 처음으로 시도되는 대형 라이팅 아트를 접목한 기획 프로젝트이다.

좌하) 평택 송탄공공미술 프로젝트(야경. 2017)

Exhibition

3장 외부 전시 기획의 실행 및 절차

외부 전시 기획 프로젝트는 사업 의뢰 - 사업 검토 - 사업 협의 - 기획안 보고 - 사업 실행 - 중간 보고 - 보완 수정 - 결과 보고 - 정산의 순서로 진행이 된다. 사업 현장의 여건과 사업 조건에 따라 사업의 수행절차는 조금씩 변화할 수 있다.

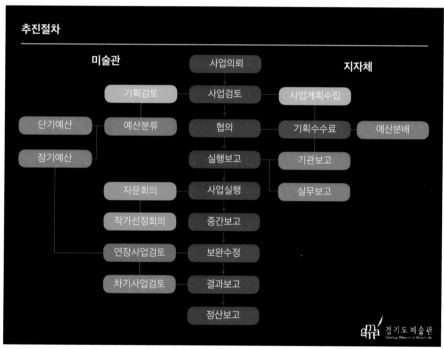

외부 전시 기획 절차

기획 의뢰

대부분의 외부 전시 기획을 의뢰하는 주체는 지방자치단체와 공공기관들이다. 주의해야 할 점은 기획 의뢰를 하는 사업 주체들의 예산 성격에 따라 사업의 성격을 확인하고 진행해야한다는 것이다. 사업예산의 성격에 따라 주민참여형기획과 기획주도형기획으로 출발점이 달라질 수 있다.

주민참여형기획은 지방자치단체의 주민자치 참여예산, 지방단체 보조금 형식처럼 소규모 집단의 지역 예산을 활용한 마을 만들기 단위사업에 적용된다. 소규모의 지역프로젝트의 경우 지역주민들의 의견에 따라 기획방향과 수행방식이 결정되는데, 이 경우 기획자는 적극적인 기획보다는 현장상황에 적합한 대안 모델들을 제시하는 것이 좋다.

기획주도형기획은 지차제의 공기관대행사업비, 연간사업예산, 정책적 사업예산에 적합하다. 기획주도형기획은 대규모 프로젝트와 장기적인 프로젝트에 적용하기 좋으며 기획자가 기획방향과 수행절차, 사업예산의 분배를 주도할 수 있다. 기획주도형기획의 경우 사업수행 전 기획자는 대상 지역에 적합한 사업 모델을 제시하고 지역 주민을 설득하는 방식으로 진행하는 것이 일반적이다.

기획주도형 기획은 지역 주민들의 의견을 수렴하는 과정이 주민참여형 기획보다는 빈번하지 않은 편이다. 기획자가 주도적으로 전체적인 기획 방향을 이끌어나가고 현장에서 발생할 수 있는 문제점을 사전에 검토하고 해결방안을 제시하게 된다.

동두천시 보산역 그래피티 프로젝트(2016) 주민참여형 기획 전시 사례

화성시 전곡항 라이팅 아트 프로젝트(2016). 기획주도형 방식은 전문가 집단의 컨설팅을 받아야하며, 지역단체·사업주최자들과의 주기적인 협력을 통해 공동의 기획방향을 형성해 나가야 한다.

사업 검토

사업기획검토는 사업과 관련된 여러 가능성을 점검해보는 단계이다. 이 단계에서는 장소에 대한 현장 분석을 바탕으로 여러 가능성들을 점검하게 된다. 무엇보다도 의뢰자가 원하는 것이 무엇인지, 수혜 대상이 누구인지, 사업의 목적이 무엇인지를 분명하게 확인해야 한다.

기획 대상지의 분석은 관련 법규와 적용 대상지에 대한 여러 제한 사항을 검토하는 단계이기도 하다. 외부기획 프로젝트는 미술관에서의 전시와는 다른 환경에서 진행된다. 기획자는 관련 법규들을 검토하고 예상되는 문제들에 대해 해당 행정부서에 질의를 통해 해법을 제시해야한다.

오늘날 현대미술 작품은 우리의 예측을 넘어서는 경우가 많다. 종종 작품과 건축물이 혼동될 정도의 대형 작품이 등장하고, 복잡한 전기장치부터 신소재까지 등장한다. 문제는 이러한 재료와 규모로 인해 제한 사항들이 발생한다는 점이다. 또 사업 장소가 사람이 살고 있는 거리 혹은 공공장소에서 시행되므로 도로법, 옥외광고법(경관법), 고도제한, 도로점유허가, 교통법, 건축법, 공공시설 허가까지 기획 검토 단계에서 꼼꼼히 점검하여야 한다.

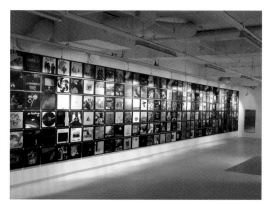

동두천 K-Rock 빌리지 사업(2017).
대표적인 기획주도형기획 사업이다.

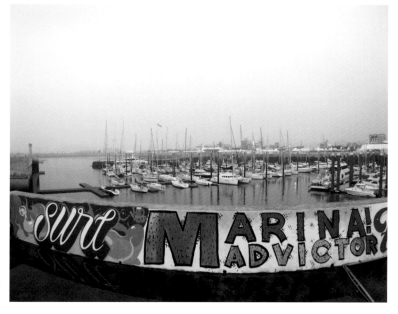

화성시 전곡항 그래피티 프로젝트(2016).
사업 검토시 현장 분석을 바탕으로 장소에 대한
문제점과 가능성들을 점검해야 한다.

제안 협의

기획 검토 단계에서 여러 제한 사항들과 문제점들을 검토한 후 사업 제안과 협의를 진행해나간다. 대부분의 경우 대상지에 적합한 작가를 조사한 후, 작가 인터뷰를 통해 사업 협의를 진행해나가는데, 작가의 작품이 전시장이 아닌 외부 공공장소에 설치되는 점을 고려하여야 한다. 작가의 아이디어가 대상지역에 안착하는 것은 전적으로 기획자의 정보에 의해 좌우되므로 사업 진행시 여러 사례들을 분석하는 것이 필요하다

2017 임진각 평화프로젝트 eLseed_"The Bridge" 아이디어 스케치(2017) ⓒeLseed studio

상) 2017 임진각 평화프로젝트 eLseed_"The Bridge"(2017) ⓒeLseed studio. 임진각 평화프로젝트는 군사분쟁지역에 작품을 설치해야하는 상황이었기 때문에 국방부와 경계부대와의 장기적인 협의가 진행되어야 했다.

하) 안산 중앙역 한뼘갤러리 프로젝트(2011)

작가 선정

　작가 선정시 작품성이 가장 중요한 요건이지만, 작가의 현장 이해 능력도 매우 중요하다. 현장에 대한 이해는 사회적, 역사적, 현실적 문제에 대한 이해력이 동반되어야 하며, 경우에 따라서는 정치적 문제까지도 고려해야한다. 작가 선정은 객관적이고 전문적인 자문과 작가선정위원회를 통해 진행한다.

　기획자는 사업의 전체적인 예산을 분배하고 가상의 시뮬레이션을 통해 프로젝트 전반에 대한 검토를 거친다. 제안 협의시 작가-기획자-의뢰자의 쟁점사항들이 조율되지 못하면, 주민들의 이해를 얻기가 힘들다.

상) 화성시 전곡항 공공미술 주민설명회(2016)

하) 동두천 공공미술 프로젝트(2016)
Seenaeme(신예미, 한국) ⓒ경기도미술관.
작품 제작시 현장에 대한 작가의 이해력이 중요하다.

실행 보고

실행 보고 단계는 대상지에 실제 작품을 제작·설치하기 이전에 거치는 최종단계이다. 작품을 제작할 작가의 선정, 작품의 설계도, 현장 투입 장비, 현장 작업 일정, 현장 협조사항들을 정리한다. 자료가 정리되면 주민설명회, 사업설명회를 거쳐 본격적인 실행단계로 진입하게 된다.

작가가 선정된 후에는 작품에 대한 기술적인 자문회의를 거치는 것이 좋다. 예기치 못한 기술적인 문제로 인한 작품의 구동과 관리 등이 문제가 될 수 있다. 특히 전기장치나 조명, 미디어 기반의 공공미술 작품들은 전문기술자들의 의견과 자문을 통해 설계에 적용해야 한다. 대부분의 외부 전시 기획은 처음으로 시도되는 경우가 많아 기술적인 문제들이 발생할 수 있으며, 일상적인 작품이라도 혹독한 야외에서는 제 기능을 발휘하기 쉽지 않은 경우가 있을 수 있다.

외부 전시 기획 작품들은 장시간 외부에 노출되며 반영구적으로 제작·설치되므로 작품을 제작하기 전 정밀한 설계와 함께 구조정밀진단, 전기안전검사, 구조보강 공사 등을 통해 사전 점검을 진행해나가는 것이 필요하다.

시흥시 오이도 포토존 조성사업 결과 이미지 ⓒ경기도미술관. 시흥시 오이도 포토존 조성사업은 2016년 시흥시 오이도 공공미술 프로젝트의 방조제 조성사업의 연장으로 국제적인 그래피티 아트 작가들의 릴레이 작품을 2.8km 방조제에 설치하는 국제 아트 프로젝트로 기획되었다.

시흥시 오이도 포토존 조성사업 가상 이미지 ⓒ경기도미술관

상.하) 시흥시 오이도 포토존 조성사업 설계도면(2017) ⓒ경기도미술관

화성시 전곡항 공공미술 작가 선정과 기술자문회의(2016) ⓒ경기도미술관

사업 실행

실행 보고가 완료되었으면, 본격적인 작품 제작과 설치, 현장 작업에 필요한 여러 가지 업무들을 준비한다. 그리고 작품의 제작 및 설치에 필요한 장비의 종류, 투입 일정, 작품 제작 일정, 관련 법규, 각종 서류 및 신청서 등 행정 전반에 관한 업무들을 처리해 나간다.

현장 작업시 아무리 현장의 문제점을 사전에 확인하였다고 하더라도 사소한 민원이나 행정 절차 등에서 예상하지 못한 사항들이 드러날 수 있으므로 기획자는 항상 현장에서 모든 과정들을 주시하고 감독해야 한다.

모든 전시 기획은 기한을 정해서 완결해야한다. 작품 제작시 적절한 기상대책도 마련해야 한다. 작업기간의 연장은 장비 사용 일정과 직결되므로 사업 예산에 영향을 주기 때문이다. 예산 단위가 큰 사업일수록 공사기간 연장은 큰 부담으로 다가온다. 특별한 외부 전시 프로젝트의 경우 작품을 만들어가는 과정도 좋은 홍보 포인트가 될 수 있으므로 작품 제작 과정을 촬영하여 홍보 자료로 활용하는 것도 홍보 방법의 하나이다.

상) 아산 아트거리 프로젝트 설치작업(2015)
하) 동두천시 보산역 그래피티 프로젝트 현장 작업(2016)

중간 보고

송탄 관광특구 아트거리 조성 프로젝트(2015)
Sixcoin(식스코인_한국) 외부전시기획의 경우 지역
주민의 반응과 만족도가 중요하다.

중간 보고는 작품 제작이 최종 마무리되기 전 의뢰자에게 진행 상황들을 확인하는 단계이다. 일반적으로 작품이 제작되는 현장에서 작가와 관련 기관, 그리고 기획자가 함께 진행 상황을 점검하며, 때에 따라서는 전문기술자의 자문을 받아야 한다. 나아가 대상지 지역 주민들과의 인터뷰를 통해 만족도를 확인하는 것도 좋은 방법이다

보완 수정

보완 수정 단계는 작품의 제작 과정에서 발생하는 문제보다는 작품을 설치하는 과정에서 발생하는 경우가 많다. 현장은 다양한 상황들이 전개될 수 있으므로 현장에 맞는 문제점들을 수정 보완해 나가는 것이 필요하다.

보완 수정 단계는 기획주도형 기획보다 주민참여형 기획에서 매우 중요하다. 외부 전시 기획은 단기간의 성과보다는 보통 3개월 이상의 진행과정을 거쳐 이루어지는 것이기에 사업 중간에 변경 사항이나 요청 사항들이 발생할 수밖에 없고, 변경된 사항은 작품 제작 혹은 공사기간에 적용되기도 한다. 특히 주민참여형 기획은 주민들의 의견 반영이 최우선되어야 하는 것이기에 민감한 사항으로 다가온다. 기획자는 의뢰자의 의견을 작가와 협의하여 작품의 포인트를 저해하지 않는 방안으로 이끌어야하는 중재자로서의 역할을 해야 한다.

동두천 두드림뮤직센터 외관 보완 후 보강완료 이미지(2017) ⓒ경기도미술관. 지역 주민들은 1960-80년대 미국부대 인근의 동두천 보산동 외국인 클럽거리를 긍정적 문화자산으로 인식하고 활용하기를 희망하였다. 이에 건물 외부는 현대적인 소재로 내부는 1960년대 클럽 분위기로 조성하였다.

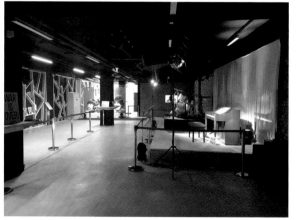

동두천 두드림뮤직센터 내부(2017) ⓒ경기도미술관. 동두천 보산동 공공미술 프로젝트는 뮤직센터 건물 리모델링, 상설전시장, 공연 프로그램, 거리축제기획까지 대규모의 문화예술사업을 기획하고 운영한 사례이다.

결과 보고

　사업 수행이 완결되면, 결과를 정리하여 사업 의뢰자에게 보고한다. 사업 수행 결과는 언론보도 실적, 예산수행 실적, 지역주민 설문조사, 관련기관 협력사항들을 포함해야 한다. 결과 보고는 사업의 완결을 알림과 동시에 차후의 사업을 예측할 수 있는 자료로서 역할을 하게 된다.

　미술관 전시와 외부 기획 전시의 가장 큰 차이는 연속성을 갖는 점이다. 외부 기획 전시는 한시적 행사로 끝날 수도 있지만, 많은 경우 지속적 사업 연장으로 이어져 장기적인 프로젝트로 발전할 수 있다.

　경기도미술관의 많은 공공미술 프로젝트는 소규모 예산의 주민참여형 기획에서 대규모의 기획주도형 기획 프로젝트로 발전한 사례가 대부분이다. 동두천 공공미술 프로젝트는 5년의 공공예술 프로젝트로 추진되며, 지금도 진행 중이다.

화성시 전곡항 공공미술 미디어아트 SBS 모닝와이드 방송(2017) ⓒSBS 모닝와이드. 화성시는 경기도미술관과 함께 전곡항을 국내 유일의 미디어 아트를 기반 항구로 조성하고, 확장할 예정이다. 전곡항 공공미술 미디어 아트는 글래스 미디어 기법을 적용하고, 뮌(Mioon) 작가의 영상작품을 선보였다.

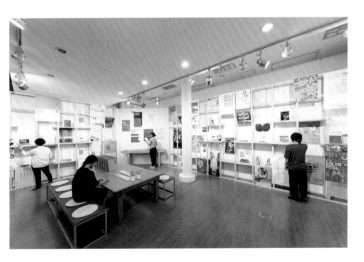

경기도미술관 개관 10년 아카이브전시(2016). 프로젝트에 관련된 모든 자료는 체계적으로 잘 보관하고 필요시 전시나 교육자료로 활용한다.

정산 보고

모든 단계를 거쳐 프로젝트가 완결되면, 마지막 단계는 사용된 경비의 정산 작업이다. 정산 단계에서는 기획자로서의 참신한 아이디어와 노련한 협상가로써의 역할이 아닌 정확하고 치밀한 회계사가 되어야 한다. 공공의 작품을 통해 만족할 만한 결과물을 만들어 준 기획자라 할지라도 남의 돈을 사용한 사람이라는 것에서는 벗어날 수 없다.

필요시 정산 보고를 전문 회계법인에 의뢰하는 것도 하나의 방법이다. 사업비 지출에 따른 영수증, 증빙서류, 그 이외에 기획자가 알지 못하는 다양한 서류들이 존재할 수 있으므로 정산 업무는 전문가에게 맡기는 것이 좋다. 최근에는 문화사업분야를 전문적으로 맡아주는 회계법인도 있다.

의뢰기관의 성격 및 예산의 종류에 따라 정산서의 양식과 회계정리 방식이 확연하게 달라진다. 정부산하단체, 민간 기업에 따른 회계정산이 다르며, 보조금 혹은 직접사업예산에 따른 집행 방식이 달라진다. 정산은 사업 예산의 집행 내역과 첨부 서류, 예산 수령 통장사본 그리고 때에 따라서는 개인 지급 내역을 확인하는 국세청 발급 서류도 제출하여야 한다.

배영환 컨테이너 라이브러리 프로젝트(2011). 문화기반 시설이 미비한 문화소외지역에 이동 가능한 컨테이너 도서관을 보급하는 문화운동 프로젝트이다. 외부기획전시는 앞으로 다양한 장르와 결합되어 진행될 것이다.

송탄 관광특구 아트거리 조성 프로젝트(2015). 오늘날 중요한 미술 이벤트는 전시장이 아닌 현실 공간에서 일어나고 있다.

Epilogue

EPILOGUE · 후 기

 2007년, 뉴욕시는 브룩클린 지역의 대규모 거리 재생 프로젝트의 수행자로 뉴욕현대미술관을 선정하였다. 이전의 대규모 공공미술이 지역미술단체 혹은 개인 작가에 의해 진행되었던 것에 비해 뉴욕현대미술관이라는 거대한 문화기관이 공공미술 프로젝트를 진행한다는 것만으로도 큰 이슈가 되었다. 미술관 내 컨설팅 조직과 각 분야의 전문가들로 구성된 자문기구를 통해 3년간 200억원 상당의 예술 사업이 성공적으로 수행되었다. 그리고 거리 재생 프로젝트는 볼만한 문화거리로 떠올랐다.

 여기서 주목할 점은 기존 미술관의 수입 구조 체계의 변화와 미술관의 주요 사업이 미술관 밖에서 이루어졌다는 것이다. 이전의 미술관들은 공공재원을 바탕으로 고급예술사업을 수행하는 전문 예술기관이었다. 하지만 2000년대 정부지원의 축소로 재정자립이 요구되자 외부 전시 기획이 미술관 재정 자립의 새로운 대안의 하나로 떠올랐다.

 또 하나 주목할 점은 전문 컨설팅 조직이 외부 전시 기획과 결합되었다는 점이다. 이전의 외부 전시는 작가 중심, 혹은 지역단체 중심의 소규모 작품 제작과 전시가 전부였다. 하지만 뉴욕현대미술관의 전문 컨설팅팀은 기획 단계에서부터 사업 실행, 결과 보고, 회계 정산에 이르는 과정을 시스템화 하였다. 외부 전시 기획이 일시적인 프로젝트가 아닌 미술관 전시같이 전문인력, 시스템에 의해 수행되기 시작한 것이다.

 한국에서도 2010년을 전후해 공공미술이 폭발적으로 성장하였다. 지방의 유명 벽화거리, 아트거리, 문화거리, 관광특구 등 엄청난 외부 전시 기획이 이루어졌다. 문제는 어느 지역이나 비슷한 기획에 지역의 특성과는 관계 없는 작품들이 제작, 설치되었다는 점이다. 그리고 프로젝트를 수행하는 주관사들의 경험 부족과 전문성 부족으로 많은 문제점들이 드러났다. 어쩌면 당연한 결과였다. 거대한 뉴욕현대미술관도 20여 명의 전문 인력을 운영하여 진행하는 프로젝트를 전문 지식이나 경험이 없는 아마추어들로는 해결할 수는 없는 일이기 때문이다.

 경기도미술관은 2000년대 중반, 소규모 공공미술 프로젝트를 시작으로 점차 지방자치단체와 유관기관과의 협력 사업으로 사업의 규모를 확장하여 왔다. 2015년부터는 외부 협력 프로젝트 전문 인력을 확보하여 본격적으로 공공미술 프로젝트를 진행해왔고, 외부 전시 기획에 대한 많은 경험을 쌓을 수 있었다. 지난 3년 동안 경기도미술관이 수행해 온 공공미술 프로젝트의 사례들이 외부 전시를 기획하는데 관심이 있는 사람들에게 도움이 되었으면 한다.

참고 서적

반다 노스, 비지니스 마인드맵, 사계절, 1994

셀 호로위츠, 돈안드는 마켓팅, 매일경제신문사, 1995

에구치 야스히로, 마켓팅을 모르고 간부라고 할 수 있나, 사민서각, 1996

에드 마퀀드, 포트폴리오 어떻게 만드나, 월간 디자인 출판부, 1986

유영배, 유통환경 디스플레이, 도서출판 디자인하우스, 1992

유자와 아키라, 이벤트 소프트, CM 비지니스, 1994

유현준, 도시는 무엇으로 사는가, 2017.

이재훈, 영업을 하려면 회계를 알아야 합니까, 새로운 제안, 1995

일본 선전회 엮음, 이벤트 전략, 김영사, 1994

조 제프 골드블래트, 스페셜 이벤트, 김영사, 1995

山下勇吉, 점포만들기, 도서출판 국제, 1996

Frank Schulz, 현대미술, 보이지 않는 것을 보여주다, 2015.

Suzanne Lacy, 새로운 장르 공공미술:지형그리기, 2010.